野外求生 101

BUSH CRAFT 101

戴夫·坎特伯里 Dave Canterbury

叢林 荒野
﹁生存必備﹂技藝

楓書坊

獻詞

我希望將這本書獻給所有透過
著作和日記把自己的知識傳遞
下去的拓荒者與森林人前輩。
沒有這些人,我們不會有這麼
多資訊可以累積我們現有的知
識;沒有他們的奉獻,像這樣
的書不可能問世。

目錄

第一部分：整裝待發 Clean Up

第一章：背負系統　013

第二章：刀具　027

第三章：繩具、扁帶與繩結　065

目錄

目錄

第九章：樹木：四季皆有的資源　165

第十章：誘捕和處理獵物　173

導言

> 「先入為主的觀念最難擺脫，尤其是如果一個人從小就
> 在它們的影響下被帶大的話。」
>
> ——史都華・愛德華・懷特（Stewart Edward White），
> 《營地與山徑》（Camp and Trail），1907 年

「野外求生」一詞是指在荒郊野外所需具備的技巧，以及在大自然自立生存的行為。要有效實踐野外求生，必須掌握一套獨特的技能，包括生火、判位、誘捕、建立遮蔽、追蹤獵物及懂得使用現代和原始的工具。睿智的登山客只帶少少的必需品和工具上路；他們不帶多餘的裝備，而是帶著從大自然直接製造必要物品所需的知識與技能。身邊沒有隨手可取得的各種舒適現代用品，又要在樹林裡存活，是需要決心的。就跟任何嗜好一樣，野外求生需要用心與知識，這在特定時候可能會救你一命。許多野外求生的技巧都能讓你在荒野中遇到緊急狀況時存活下來。

回顧不那麼久遠的過去，你會發現歷史上最有影響力的一些人物，都曾把野外生活當作令人欣喜的消遣，或是為了嚴肅重大的活動從事之，藉此與大自然重新連結、保護天然資源、守護自然世界。西奧多・羅斯福大概是跟探險、保育及野生動物有關的美國總統當中最知名的一個。他跟塞拉俱樂部的創辦人約翰・繆爾（John Muir）合作，改善美國保護自然奇景的做法，將全國兩億三千萬

英畝的野生動物棲息地劃作保護區。在二十世紀揭開序幕的三十年間，美國人重新發掘在自然環境找到遠離日常紛擾的管道是什麼樣的感覺。霍拉斯・凱法特（Horace Kephart）和 E・H・克雷普斯（E.H. Kreps）等作家使用「野林求生」和「露宿」等詞描述這個新風潮，承襲前人的腳步，包括把在森林中長途徒步旅行變成一種娛樂，而不僅僅只是在其中生存的革新者——筆名為「那斯莽克」的喬治・華盛頓・西爾斯（George Washington Sears）。更近期一點的，有人稱「土著食物哥」的澳洲人萊斯・希丁斯（Les Hiddins）、加拿大的野外生活與生存教練莫斯・科尚斯基（Mors Kochanski），以及英國著名的森林人兼教練雷・米爾斯（Ray Mears），他們全都把野外求生的實踐帶給當代大眾。

在這個有著現代便利與驚人科技的時代，怎麼會有人想拋下舒適的生活，追尋在森林裡簡樸卻可能危險重重的徒步旅程？原因有很多，好處更是數不盡。野外求生是享受戶外的絕佳方式，如果你感覺自己被困在都會環境之中，一趟美好的荒野徒步之旅可以讓你回歸野地、關掉電子裝置、逃離社會不斷帶來的壓力。此外，在野外磨練出來的能力可能會在災難預備和求生情境中成為救命技能。

那斯莽克這句話說得很好：「我們前往翠綠的森林和晶瑩的溪流，不是為了吃苦，而是為了舒適。」這在便利的今日，聽起來非常有力。許多人相信，想要舒適就要很多裝備和工具。其實，你只需要非常少的器具，就能在野外成功生存。但，你確實需要具備自然世界的知識。本書會用簡短的篇幅教給你那些知識，但是你一定要透過自己在野地的經驗和時光來補充所學，才能取得「森林知識博士學位」（馬克・貝克（Mark Baker）發明的詞）。

　　這本書是戶外愛好者和剛接觸野外求生者的完美良伴,憑著經驗、研究以及無數在不同的環境和生態系渡過的日日夜夜所寫成。以我的經驗為引導,你將發掘冒險所需的一切技能,包括打包、紮營以及工具與補給的選擇。這本手冊也包含了有關判位、生火、誘捕、釣魚和採集等活動的清楚指示,你甚至會學到節省天然和人為資源的最佳方法。這裡收錄的指示、訣竅和招數都是經過實際檢驗的,會賦予你從室內生活轉換到在自然世界存活所需的重要技巧。

　　我相信,認識自然資源以及野外求生物品,會讓你在山徑或荒野中獲得幾乎是狂喜的體驗。有了這本書當你的嚮導,你很快就能享受戶外,不需要刻意追求舒適。為此,我將本書獻給你,它的靈感來自於我從前的英雄與導師,還有我自己當年在美國東部進行野外求生的經歷。

　　　　　　　　　　　　　　　　　　　——戴夫‧坎特伯里

第一部分

整裝待發

Clean Up

第一章

背負系統

「準備好在任何地方、任何天氣露宿的徒步者，是地球上
最獨立的人。」

——霍拉斯·凱法特，1904 年

　　進行野外求生時，你是一個自給自足的單位，必須在背包和身
上攜帶旅程期間用以維持生命的一切必要物品（你也必須攜帶緊急
情況可能會用到的任何東西）。

5C：核心溫度控制、舒適和便利

　　你可以根據生存能力 5C 原則來安排必備物品。這五大基本
要素是脫離都會叢林的陷阱及為緊急狀況做準備所需要的一切工
具與知識，最難使用天然素材製造、需要花最多技巧製作，並掌
控最直接影響核心體溫的條件（也可用來加工原料，協助控制核心
體溫）。這些物品再加上你順應當下狀況的能力與對自然世界的知
識，可以讓你輕鬆打包出一套輕量的用具，享受徒步時光。

這 5C 分別是：

1. 刀具（cutting tools）：製造所需物品、處理食材。

2. 遮蔽用具（cover elements）：打造避免風吹雨淋的微氣候。

3. 點火裝置（combustion devices）：協助生火，以便達到保存和烹煮食物、還有調製藥物和取暖等目的。

4. 容器（containers）：長途攜水或保護已取得的食物資源。

5. 繩具（cordages）：結繫和捆綁用。

這些物品再加上你對地形的認識，及幾樣協助獲取食物的用具，就是你要打包和攜帶的重點項目。接著，你可以添加一些急救、判位和維修用的工具，讓你在山徑和營地的生活舒舒服服。這是不是表示，你需要一大堆背起來很痛苦、笨重到讓你走不到幾百公尺就後悔踏上這趟旅程的行囊？不，你一定要選擇適合你那套裝備的正確元素，也必須確保這些東西都是品質最好的。除此之外，還要保證每樣工具都能執行多種需要完成的任務。

這 5C 主要是為了幫你控制核心溫度、舒適和便利。在打包或打造裝備時，認識這些要素可協助你判定哪些東西是真的重要，哪些東西只是徒增重量。任何裝備最優先的考量，就是要能在任何天氣條件下維持身體機能與核心溫度。基於這個理由，點火裝置、衣物和處理水的容器是最重要的。至於舒適，指的是舒服睡一晚好覺需要用到的東西；每晚至少得安穩睡上四個小時，是享受徒步時光的關鍵（一個人晚上能睡得多好，可以判斷出他的森林經驗有多豐富）。便利用品則是不一定要打包的東西，但是帶著會讓旅程更享受或讓某些任務更輕鬆一點。規畫打包清單時，將重點放在核心溫

度控制和舒適這兩點，就能為便利用品騰出空間，在野外創造難忘時光。

背包概述

　　現在你了解打包的哲學之後，就需要一個放置這些裝備的容器。市面上有許多不同的背包樣式和品牌，顏色和風格的選擇幾乎無窮無盡。我從不喜歡有很多口袋和夾層的背包，每次要找一樣東西都困難重重。簡單就好，以前的大師也是這麼認為。最基礎的背負系統就是棉被／毛毯捲、登山背包、背架和背籃，其中幾個還可以結合在一起，提高舒適或多用途的程度。在下面的章節，我們會探討今天一些常見的選項，還有幾個運用手邊現有素材即可完成的打包策略。

攜帶羊毛毯

　　假如你打算使用羊毛毯，而不是睡袋，就需要一件加大雙人和一件標準單人尺寸百分之百羊毛製成的毯子，合在一起做你的床；這樣的組合即使在結凍的氣溫條件下都是夠用的。要創造這個背負系統，請把一頂外帳（至少 8×8 尺較好）鋪在地上，摺成三等份。接著，把加大雙人和標準單人尺寸的毯子對摺，逐一放在外帳上。把不會立即需要用到的物品放在上面，這些東西在你紮營前都會捆在毛毯捲裡。備用衣物和乾燥火種很適合放在裡面保持乾燥。

　　毛毯捲在地上鋪好後，把一條長十二尺的繩子或扁帶對摺，擺在其中一端，連同毛毯捲的內容物一起捲起。捲進去以後，毛毯捲

的一端會有一個繩圈，繩子的頭尾則在另一端。把繩子的頭尾穿過繩圈綁好。接著，使用兩段繩索在毛毯捲外面繞一圈，打個結，將它整捲捆牢。捲成這樣，就可以用單一綁帶背負或把繩索綁成以背包形式背負的樣子。

毛毯（縱向對摺）　　　　　　　　　8×8尺的防水外帳，摺成三等份

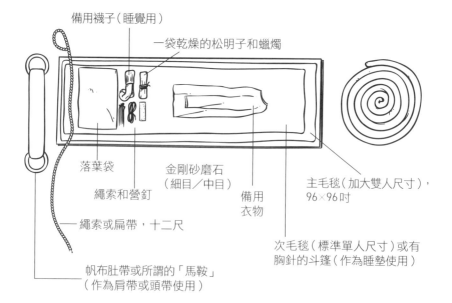

備用襪子（睡覺用）

一袋乾燥的松明子和蠟燭

落葉袋

繩索和營釘

金剛砂磨石
（細目／中目）

備用
衣物

主毛毯（加大雙人尺寸），
96×96吋

繩索或扁帶，十二尺

次毛毯（標準單人尺寸）或有
胸針的斗篷（作為睡墊使用）

帆布肚帶或所謂的「馬鞍」
（作為肩帶或頭帶使用）

■ 組裝棉被捲

登山背包

　　市面上有好幾百款的登山背包可供選購，但請容我再說一次，口袋和夾層很多的背包可能會帶來問題，因此建議選擇只有一個大水桶狀的空間和數個外袋、讓你容易拿取重要或經常使用的物品的設計。足以容納背籃、相當於三十到五十升的背包，用於多日旅程可說是綽綽有餘。選購登山背包時，最重要的就是背包及所有組成部分（如綁帶、拉鍊和釦子）的整體耐用度。帆布背包很棒，但更重的材質（500 丹尼以上）也很適合。對新手來說，二手軍用品店是很好的入門起點，這些軍用品的材質都經過測試，可耐受許多粗魯對待，而且仔細看看，通常會發現它們的狀況還很好，卻能以非常便宜的價格陪伴你很多年。

■　可以考慮的背包品牌

　　選購新的背包時，要選擇信譽良好、製造背包歷史悠久的公司。記住：獨自在野外的時候，背包是你的救生索。可以換來終生保障，就是花錢得當。Duluth Pack 公司創立於十九世紀晚期，至今仍擁有跟當年的創始人一樣的品質和信用。若要選擇登山背包，這牌是最好的。至於軍用背包，瑞典登山背包、美國 ALICE 背包（All-Purpose Lightweight Individual Carrying Equipment，萬用輕量個人背負裝備），以及美國海軍陸戰隊的改良背負裝備背包（USMC ILBE）的耐用度都歷經了時間的考驗，難以匹敵。

任何背負系統都應該包含一個大到足以填滿背包主空間的防水袋，讓內容物無論任何狀況皆能保持乾燥。紮營後，你便可以取出防水袋，利用空背包蒐集營地所需的資源，如木柴。若想結合登山背包和棉被／毛毯捲，背包可以選用比較小的，只要加幾個 D 環，就能把毛毯捲繫在腰部位置的綁帶。市面上很多背包和背架都會有一條厚墊腰帶，協助分散背負重量。如果覺得腰帶很礙事或想要背得輕一點，大部分的腰帶都可以拆掉。

背架

攜帶裝備到野外時，我最喜歡使用背架這種背負系統。你可以單獨使用背架，或把它跟其他東西結合在一起。現在，外背架的靈活性早已被人們遺忘。今日最受歡迎的自組背架系統是羅伊克拉夫特背架，以發明者湯姆・羅伊克拉夫特（Tom Roycroft）的名字命名；熱愛戶外生活的湯姆・羅伊克拉夫特把這個背架形式的建構方法，傳授給知名的加拿大野外求生與技術專家莫斯・科尚斯基。這個簡易的三角背架只要幾分鐘便能組起來，如果繩索綁得正確、木材選得明智，可以耐用多年。要製作這款背架，先要鋸出三根木棍（使用一棵硬木幼樹就可輕鬆完成），接著進行捆綁：

1. 使用硬木鋸出一根長度比後腰部多兩吋左右（或是從腋下到手腕的長度）的木棍。
2. 鋸出兩根長度相當於從腋下到（伸長的）指尖一到一點五倍的木棍。

3. 在距離腰部木棍兩端一吋處使用剪立結（見第三章）捆綁兩根較長的木棍，接著將兩根較長的木棍交叉，在距離頂端四吋處使用十字結捆綁，形成一個三角形。

4. 背架完成後，做出七個用來把裝備綁在背架上的栓扣。要製作這款背架的綁帶，拿一條十二尺長的繩索或扁帶，在頂端交叉處打一個雀頭結，接著繞過腰部木棍兩端交叉處，再繞過腰部綁牢。

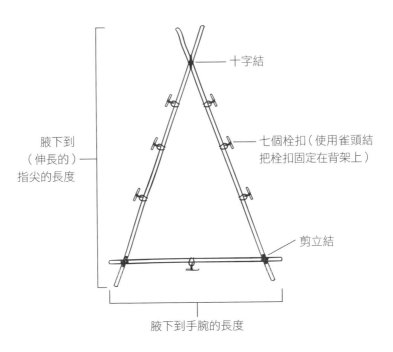

■ 羅伊克拉夫特背架

　　這種背架的好處是，三角形的框架內沒有任何橫楯會頂到你的背部；其他有橫楯的背架類型會把背負物往背部推擠，時間久了便會造成不適。要將背負物裝到羅伊克拉夫特背架上，可以使用類似棉被捲的打包方式（見前文）。一樣，最外面使用外帳包覆，但是不要把裝備用外帳捲起來，而是將外帳摺在裝備外面，並確保最後一摺做成摺口擋水。使用繩索把打包好的裝備交叉綁在背架上，最後打一個捲軸結或類似的結，再加上綁帶。

　　金屬背架也有諸多樣式和價位。軍用 ALICE 背架是不錯又便宜的選擇（雖然有時候小了點），只要三十美元左右就能找到有肩帶和附綁帶厚墊腰帶的款式。要像羅伊克拉夫特背架一樣單獨使用這款背架，只需要加幾個捆綁用的栓扣。有些款式在背架底部附有可拆式無線電架，使這種背架的靈活性更高。你也可以購買 Cabela's 或 Bull-Pac 的新款金屬管背架，其用途是為了背負野外獵到的獵物。這類背架比一般的大，品質大多都很好，不過我會建議購買前先檢查釦子、綁帶和連接物件的品質。就新的背架而言，Bull-Pac 出品的同名背架是首屈一指的。這款背架設計時雖以背負獵物為主要考量，但也擁有多數背架沒有的特性：一體成形的捆綁點、粗重強健的硬體元素和綁帶，以及穩固放置棉被捲的架子。這款背架可使用一輩子，背負物無論再重背起來都很舒適（空架也很輕）。要把這些背架跟其他系統結合非常簡單，只要將裝備綁在背架上，就可以出發了（跟羅伊克拉夫特背架一樣）。我自己是使用 Bull-Pac 設計的背架，並根據旅程結合各種不同的系統。標準的辦公室垃圾桶綁在背架上，就是個很好的誘捕籃，再把棉被捲固定在專用的架子上，便成了完美的狩獵／誘捕合成系統，其大小視背架本體而定。

背籃

背籃的歷史悠久,十七世紀晚期哈德遜灣公司的皮草貿易商就開始使用了。背籃通常附有綁帶,可單獨使用或跟其他東西結合在一起,像是把它放進一個大背包裡,背起來更舒服。背籃硬邦邦的特性是它的優點,東西很容易放進去,之後也很容易取出來。此外,由於背籃通常是用木材製成或現代合成材質織成,放進去的東西如果濕了,排水也很良好。話雖如此,放入背籃的裝備(誘捕裝備除外)還是應該放在防水袋裡,就跟登山背包一樣。

使用背籃,你可以攜帶金屬獵陷、誘捕工具等裝備,不會有帆布或其他材質被刺破的風險。若把外層的帆布背包(比方說 Duluth Pack 背包)、內層的防水袋及背籃結合起來,就會形成非常靈活的系統,同一個單位裡一次提供三種不同的背負選擇。紮營後,你可以取出放了營地裝備的防水袋,取出誘捕背籃(通常是用樺樹做成的織籃,附有綁帶,可以作為背包使用),在紮營期間用於誘捕;在找柴之類的短程路途中,則使用空背包把資源帶回營地。誘捕物品可以全數留在背籃,讓誘捕期間會出現的血跡汙漬留在背籃裡。

野外求生密技

背帶運用背包或背架的可拆式綁帶系統,搭配包在外帳或毯子裡的裝備使用。ALICE pack straps 便是一例,容易取得,在二手軍用品店購買非常便宜。跟包好的背負物一起使用,背帶可以直接連接用來捆綁背負物的水平扁帶或繩索,進而形成簡易卻好用的背包。

頭帶

　　頭帶是指連接重物（如背包或背架）、戴在額頭上以協助背負重物的一種束帶。在古時候，頭帶通常是手編的，貼在額頭上的部分會比較寬。二十世紀的獨木舟愛好者，在通過所有的裝備和獨木舟必須從一條可航行水路運輸到另一條可航行水路的地區時，會多次使用頭帶背負原本放置在獨木舟的沉重背包。要自製頭帶有一個簡易的方法，那就是使用前面提過的繩索或扁帶，在繩索之間加一條馬鞍的肚帶。肚帶是用在馬匹身上的厚墊綁帶，可以作為厚墊肩帶，從兩端綁在頭帶中央要貼在額頭上的位置。也可以搭配棉被捲，把它變成較寬、較舒適的肩帶。大體上而言，在今天這個現代背包設計新穎的時代，頭帶並非必要，但是如果追求比較簡化的方式、想要充分利用裝備，頭帶是很有用的。我可以告訴你，頭帶用在誘捕活動非常方便，因為你除了裝備，可能還要負荷裝了四、五十公斤當日獵物的背籃。假如有打算誘捕獵物，光是這一點就值得帶上頭帶。

側背包

　　側背包是背在身體一側的小包包，從西部拓荒時代開始就是標準配備之一。這種背包的大小差異很大，從 11×18 吋到 24 吋的正方形都有。然而，確切的尺寸要看個人喜好。其材質通常是布料或皮革。許多側背包都有用油布或手工塗蠟的帆布做防水。側背包可用來裝即時需要使用的重要物品或是路上撿拾的東西。不要在這個背包放過多東西，以免沒有空間裝路上找到的東西；你可能需要空間存放火種或製作人工鳥巢的材料。

野外求生密技

　　腰包通常是用皮革製成，是野外求生者存放主要生火用具、可能還有一支備用餐刀或折刀的地方。它可以說是你的錢包，裡面放了你最重要的物品，特別是當你把所有東西都留在營地或遺失了必需品的時候。腰包的大小可自行選擇，但不要大到移動時形成累贅。

徒步旅行者的個人裝備

　　選好背負系統後，你必須決定裡面要放什麼。下面列出了一份概略的裝備和必需品清單，雖然肯定不是最詳盡的，卻是一個很棒的參考工具，可確保你帶了旅途所需的必要裝備。如果不太確定有些東西是什麼或要用來做什麼，別擔心，我在後文會慢慢介紹到。

口袋
☐ 折刀
☐ 指北針
☐ 打火機

皮帶
☐ 鞘刀
☐ 綁有栓扣的庫克薩杯（傳統木杯）

腰包
☐ 墨鏡
☐ 4 x 1/2吋、一端使用1吋寬大力膠帶纏繞的打火棒

- ☐ 備用打火機
- ☐ 切剁用折刀
- ☐ 十尺 36 號焦油水手繩

側背包

- ☐ 水手大衣(油布)
- ☐ 手帕(亞麻)
- ☐ 繩索(半捆 36 號焦油水手繩)
- ☐ 工作手套(皮革)
- ☐ 備用打火棒(6 x 1/2 吋,一端使用 1 吋寬大力膠帶纏繞)

登山背包

- ☐ 8 x 8 尺防水外帳
- ☐ 大型(兩百升)塑膠垃圾袋
- ☐ 標準單人羊毛毯
- ☐ 加大雙人羊毛毯(或是軍用模組睡眠系統(Modular Sleep System,MSS)的睡袋和露宿袋)
- ☐ S.A. Wetterlings 獵人斧
- ☐ 一捆 36 號焦油水手繩
- ☐ 折鋸或二十吋線鋸
- ☐ 鍋具
- ☐ 平底鍋
- ☐ 裝有三支蜂蠟蠟燭和六根松明子的蠟質帆布袋
- ☐ 燭燈
- ☐ 筆記本和筆
- ☐ 兩到三條直徑 1/2 吋的標準長度麻繩
- ☐ 25 尺 550 傘繩

☐ 刀具、斧頭、綁帶、扁繩或帆布的維修工具
☐ 十尺8號焦油水手繩
☐ 兩根帆布針，9號和13號
☐ 一根朗斯基牌鑽石磨刀棒
☐ 一塊小型磨刀石
☐ 兩根16P釘子

夏季釣魚用具（小）

☐ 兩條綁好的釣線，一條飛蠅浮水線、一條有6號鉤的空心編織線
☐ 一小罐咬鉛
☐ 各種釣鉤
☐ 三叉金屬魚叉

冬季誘捕工具

☐ 三個110號全身獵陷
☐ 兩個220號全身獵陷
☐ 一個3號雙倍長彈簧陷阱
☐ 各式圈套十二個
☐ 25尺鐵線
☐ 槍枝及其他裝備（季節性）

背負系統的訣竅和妙招

1. 馬匹專用的二手肚帶可以做成很棒的頭帶，而且在各地的馬具用品店都能以便宜的價格買到。肚帶做得很耐用，並有沉甸甸的金屬環，可支撐相當重的負荷物。

2. 如果對羊毛過敏，羊駝毛是很棒的替代材質；然而，羊駝毛防水的程度通常不像羊毛這麼好。

3. 若要測試你的裝備清單，可以到野外睡一晚，回來時看看有哪些東西你沒用上。除非情況要求使然，否則下次就不要攜帶那些東西。如果你發現你需要那些東西，之後再加回清單中。

4. 記住，永遠都要跳脫框架思考你所攜帶之物品的功用。基本上，每一樣東西都應該有三種用途，找到的用途越多，之後需要添加的東西越少。

5. 五到十升的防水袋是很好的額外裝備，可以把必要裝備分開放並防水。這些防水袋也可作為煮水前後取水和儲水或是收集雨水的容器。

第二章

刀具

「在古時候的美國生活，斧和刀是兩樣不可或缺的刀具……他們用刀製造湯匙、掃帚、長耙和碗；去除捕捉到的動物的毛皮；製作木屋內外需要用到的小物。」

——菲利普・D・費根（Phillip D. Fagans），1933 年

　　品質好、保養佳的刀具，有時是將失敗或甚至危險的野外探險變成享受舒適徒步之旅的關鍵點。別忘了，第一章提到的 5C 其中一項就是刀具，表示這些工具是野外求生的必備物品。因為刀子、鋸子、斧頭有太多選擇可選，本章將傳授你根據自己的需求和特定目的地挑選最佳刀具的知識。

　　刀具的保養也是應該習得的重要技能。光是攜帶這些刀具並不夠，還要有適當的保養才能讓刀具經久耐用。正確拿握、使用、對待刀子、鋸子和斧頭也是同樣重要的技巧。從磨利刀具的邊緣、劈柴到伐樹，本章將詳細說明成為懂得保護自己與他人的專業森林人所需必備的技能。

刀

　　腰刀是任何森林人擁有的刀具當中最重要的一個，因此務必把它直接放在身上，以免遺失。有了這樣刀具，假如緊急狀況發生，就可以製造各式各樣你會需要的用品。所以，最關鍵的問題是：什麼是完美的刀子？憑我的經驗來說，我會說那通常是一有需要就能在身上找到的那一把刀。然而，為了達到討論的目的，讓我們看看在野外對你最有用的刀子需要具備哪些特質。

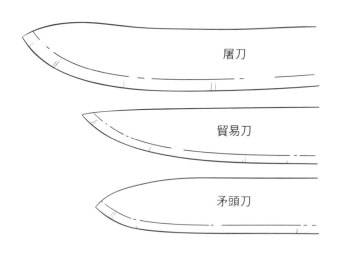

屠刀

貿易刀

矛頭刀

■ 基本刀身樣式的側面圖

　　首先，看看刀身的長度。刀身太小，若要劈柴就會很困難，尤其是當你沒有攜帶斧頭又無法取得斧頭時；刀身太大，較細微的削刻動作就會很難完成。最適合的中等刀身長度為四點五到六吋左

右。在古時候的美國拓荒地區，大部分的刀具都落在這個長度範圍，側面則是大型廚刀或屠刀的造型。在今天，使用 1095 高碳鋼和 O1 工具鋼製成的刀子較為理想，因為這類刀具能產生火花（跟打火用的鋼鐵很像），是相當好的生火工具。你可以用高碳鋼刀具和石英或燧石等堅硬的石頭來點燃炭化的布料或其他材質，特別是當你偏好的生火方式、工具等都失效或被用完時。刀背邊緣必須呈銳利的 90° 角，不要是圓滑或有斜角的，這樣就可以作為金屬火柴或打火棒的敲擊工具。

今天，很多刀子表面都有塗防鏽層。你應該避開這種有塗層的刀子，因為有了塗層，刀子很難搭配堅硬的石頭產生火花和點燃東西。你應該是要靠保養技術防止刀子生鏽。

作為腰刀攜帶的刀具應該選擇全龍骨設計，也就是整把刀為完整的一片，刀柄使用螺絲固定在外。這一點非常重要，因為刀子在處理木柴時——特別是以棍擊的方式來劈柴時（見下文）——會承受許多粗魯對待。由於腰刀是所有裝備中如此核心的部分，你應該為這項刀具預留夠多的預算。

刀磨是指刀身橫截面的形狀，同樣是看個人品味挑選。主要的刀磨類型有：

- 凹磨
- 凸磨
- 平磨
- 北歐磨

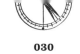

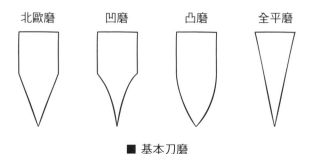

北歐磨　　凹磨　　凸磨　　全平磨

■ 基本刀磨

平磨和北歐磨在野外時比較容易迅速磨利，雖然劈柴劈得好，但是根據個別刀子不同，左右轉動時可能會脆裂，特別是在寒冷的天氣。要進行精細的刨削和雕刻作業時，這兩種絕對是最適合的。凹磨刀非常尖銳，適合剝皮作業，但是因為很薄，所以也是最容易受損的。凸磨刀韌性最佳，最適合劈柴，但在野外環境不易維護，也比較不那麼適合精細的作業。

■　折刀

許多類型的刀具都屬於折刀，像是瑞士刀、多功能口袋刀和最昂貴的單刃折刀。重點是要了解這項刀具可以幫你達成什麼，並選擇一把符合你需求的多功能折刀。購買任何口袋型或折疊型的工具之前，請把它主要當成刀子來看待。

考量多功能口袋刀的功用

今天市面上大部分多功能口袋刀主要的問題是，雖然跟其他刀具相比，這些刀非常有用，但它們作為刀子的功用卻有嚴重缺失。作家哈瑞特・辛普森・阿諾（Harriette Simpson Arnow）在 1960 年出版的《坎伯蘭的播種季》（Seedtime on the Cumberland）中，寫到一名紳士在營火旁使用削刀為壞掉的燧發槍雕刻槍托的場景。我無法想像今日的多功能口袋刀要如何完成這個任務，因為這些刀的刀刃通常比傳統的折疊式刀刃小巧輕薄，沒那麼實用。然而，有些瑞士刀的刀刃不錯，而且還提供了其他好用的工具。男童軍過去使用露營式的折刀多年，就連美國軍隊也採用這種樣式。這種露營式折刀融合多種工具於一身，還有適合用於精細作業的好用小刀。

■ 折刀的剝皮能力

專家霍拉斯・凱法特表示，如果想要使用這種刀具來剝皮，它必須有鋒利且非常耐用的刀刃。很多前人都會為了這個用途攜帶擁有多組刀刃的折刀。今天，Case 和 Imperial 等公司製造了好幾種折刀，包括 Hunter、Stockman 和 Trapper 等樣式。就剝皮的用途而言，我偏好雙開的 Hunter 樣式，有一把用來處理魚禽的小刀和一把用來處理哺乳動物的大刀。這些刀的刀刃約長九到十公分，跟十二點五到十五公分的鞘刀一起搭配使用，是個不錯的小型刀具。你攜帶的任何折刀都應包含符合你個人需求的工具，並且擁有最好的品質。

刀具安全注意事項

選好刀具之後，學會怎麼安全地拿握它是必要的。在野外，你最不希望因為大意傷了自己（或他人）。

■ 死亡三角

死亡三角指的是雙腿上半部所形成的空間，包括鼠蹊部和兩條股動脈。無論如何都不要讓裸露的刀刃靠近這個地帶。不要朝這個方向揮砍；擺放準備砍劈或雕刻的物體時，握著的方式不要讓刀刃有機會進入這個區域。

野外求生密技

如果你不是獨自一人到野外活動，任何時候準備使用腰刀，都要評估「血圈」，也就是以臂長為半徑劃出360°的範圍。進入這個範圍的人，都有可能接觸到從被砍劈的物體向外推的刀刃。

■ 重要的安全訣竅

在野外安全地拿握一把刀，是極為重要的一件事。基於這個理由，結束使用後就要馬上把腰刀放回刀鞘，絕對不要放在地上或其他裝備上面。握刀時永遠要握拳，這樣不僅容易施力控制，也會消除手指碰觸刀面的任何可能。假如你必須握在更靠近刀刃的位置，以完成

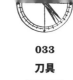
比較精巧的雕刻動作或運用到刀尖的部分（像是要砍出凹槽或製作網針的時候），有皮革手套就應該戴著。練習用刀會讓你比較順手，但是可別因為自滿而疏忽大意。一把鋒利的刀就像一把雙刃劍，能夠完成最細緻的雕刻動作，卻也能夠造成很深的傷口，留下永久的傷害。

▲ 安全握刀

下面提供兩個方法，讓你的腰刀使用起來更有效率、更好掌控，而不是隨意揮砍，將刀子從物體往外推：

1. 膝蓋施力法：跪下來，將握刀那隻手的手腕頂在膝蓋外側。接著，把物體朝刀刃的方向推，在不動刀的情況下進行切砍。這個方法特別適合用來砍除大塊木頭及削尖營釘等。

2. 胸部施力法：刀尖朝外，握住物體和刀子的兩隻手在胸前做出雞翅狀，同時移動待砍的物體和刀刃，使用背部肌肉進行控制、砍除。當有別人在附近，要切砍比較重的物體時，這個方法特別有效率。

棍擊

　　無論是劈柴或砍出凹槽，你可能都需要「棍擊」。棍擊是砍劈木柴的一種方法，利用棍棒重敲刀背，將之推過一塊木頭。要把一塊外濕內乾的大木頭砍成較細的柴，用這個方法特別有效率。要正確棍擊，首先需要一根棍棒，通常長度大約從腋下到掌心的硬木樹枝就可以拿來使用。較軟的木材容易損壞，導致木屑亂飛，甚至可能傷及眼睛。可能的話，把要砍劈的物體放置在平坦的表面。這樣會有一個穩固的底座，可以防止刀刃不小心砍到泥土或石頭。圓材切割面朝上放在堅實的平面或根株上之後，將刀刃擺在希望砍劈的位置。用木棍棍擊，木柴就會在理想的位置裂開。

野外求生密技

　　木理很多的樹種（例如橡木）筆直砍下可能會裂得不均勻，你可以在棍擊時將刀身轉離岔掉的地方，稍微改善這個問題。假如第一下沒有讓木頭裂開，或者刀子砍進想要的那塊區域頂部的下方，你可能會需要在離刀尖更近的地方再敲一次。這又是另一個你必須要有一把高品質的刀的原因。永遠別用棍擊法砍劈直徑大於刀刃長度的木頭，可以的話盡量選擇直徑小於刀刃長度至少一吋的。若碰到木節或刀刃砍過不去的東西，就在刀子上方插入一塊木楔，然後用木棍敲擊楔子，就能鬆動刀刃，通常也可使木頭完全裂開。

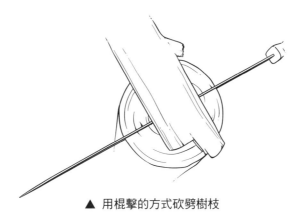

▲ 用棍擊的方式砍劈樹枝

凹槽

　　在木頭上砍出特定凹槽是一項重要的技能，有許多營地需求都
會用到這個能力。以下介紹最有用的四種凹槽。

■　營釘凹槽

　　營釘凹槽搭配營釘的尖端，不只可以作為外帳的營
釘，也可以作為獵陷的部件。要砍出這種凹槽，首先選
擇適合這個任務的木頭和長度，並決定好凹槽的位置。
把木頭放在堅固的砧板上，在理想的凹槽頂端處，以棍
擊法砍出一個停止痕（亦即另一個砍痕停止的點），深度
止於木頭直徑的三分之一。接著，使用膝蓋施力法握住
腰刀，在離停止痕約一吋處以 45° 角朝停止痕的方向撬出
一塊木頭，即完成此凹槽。

■ V字凹槽

　　砍出 V 字凹槽是一個非常有用的技能，可以搭配栓扣運用在許多事物上，如外帳繩索和鍋子握把（栓扣是一根繫在繩子上的小木棒，可用來吊掛東西；見下文）。此凹槽可將繩索固定在一根短木栓的適當位置。你也可以砍出大型的 V 字凹槽，防止堆疊的木頭移動；凹槽直徑要等於堆疊的木頭，或者搭配此凹槽一起使用的那塊木頭要用同樣的方式砍出凹槽。這種凹槽類似木屋凹槽（見下文），但有切角且深度和形狀沒有那麼明確。要砍出這種凹槽，首先選好適合的木頭，水平放置在堅固的表面上。接著，用棍擊法以 45° 角將刀刃敲入木頭直徑三分之一到二分之一的深度（視凹槽用途而定）。換敲凹槽的另一側，重複整個過程，砍出一個 V 字。若得承受壓力，凹槽的深度不要大於木頭直徑的三分之一。

■ 木屋凹槽

　　木屋凹槽主要是用於建造，像是小規模的背架組裝或是大規模的木屋建構。要砍出這種凹槽，以棍擊法敲出兩個間隔適當的停止痕，深度要能接合得上另一塊木頭。停止痕砍好了以後，使用刀子或小楔子把中間的木頭挖空。記住，如同所有的建築工程，在砍出接合用的凹槽時，你只能挖空更多，卻不能填補空缺，因此小心不要把凹槽挖得太大。再三測量，一次挖好。

■ **握把凹槽**

　　握把凹槽適合用在廚具上。它可以用來支撐鍋具的握把，也可以倒過來做成可調整高度的掛鉤架，讓鍋子靠近或遠離火堆或炭火堆。這種凹槽比較複雜，但是依照下面的簡易指示就能完成。

　　首先，交叉砍出兩個深度達理想木頭直徑三分之一的停止痕，呈水平 X 形。接著，使用刀子和膝蓋施力法往下挖空 X 形的上半部或下半部（視用途而定），挖出一點下凹的部分。如果做法正確，這個凹槽砍在靠近棍子或木頭一端的位置就能勾住鍋子的握把。把棍子顛倒過來，翻轉凹槽的方向，並以間距數吋的距離砍出多個凹槽，便可搭配水平木棍作為高度調整架。水平木棍一端須削平呈楔子狀，鑽出凹洞，讓棍子擱在凹槽的尖端，即可懸掛鍋具。

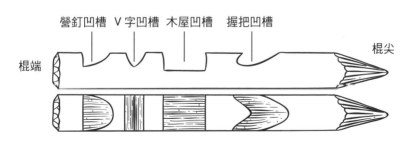

▲ 基本凹槽

剪削

　　剪削的目的是要在控制好木頭和刀子的同時削掉大量木頭。剪削時，你需要類似砧板的東西穩固理想的木材，使它不至於左右晃動或滑落。使用倒木製作砧板，只要在倒木上挖一個大型的木屋凹槽，即可利用平坦的表面作為砧板。這樣一來，你就不會把待剪削的木頭放在有弧度的平面上了。

　　剪削法非常適合用來製作火煤棒，把木頭削成極薄的捲曲木屑（見下文）；這個方法也很適合在沒有斧頭或鋸子的時候使用腰刀砍伐幼樹。你可以從以下兩種方式選擇一種完成剪削：

1. 剪削火煤棒等小東西時，使用拳頭握刀，把拳頭靠在堅固的表面或砧板上，然後慢慢將木頭朝你的方向移動。控制好木頭的角度，就可以削出非常細薄的木屑。

2. 如果需要更大的力道（像是砍伐幼樹時），使用這個方法。站在理想的木材上方，木頭要牢牢固定在砧板上（若是幼樹，則要確定它牢牢固定在土裡）。運用上半身的力量直直往下砍入木頭，只有動手肘，身體的重量位於上方。

　　■　　用刀子砍幼樹

　　用刀子砍幼樹應作為最後手段使用；若是因為沒有斧頭或鋸子，或者找不到倒木來完成需要完成的任務，才應該採用這個方法。要砍伐幼樹，你必須施力拗彎樹木，透過多次剪削砍出宛如河狸啃咬的痕跡，進而斷穿樹木。

野外求生密技

　　河狸啃咬法是指繞著木頭的周長進行多次砍削，以弱化木頭的中心。這跟河狸伐木的方式類似，只是你用的是刀子，不是牙齒。

　　只要用的是一把鋒利的好刀，整個過程其實滿容易的，但還是務必要小心。盡量砍在越靠近地面的位置越好，以免根株彈起來打到自己，且根株留得太大，晚上也有可能絆到人。若是為了建造遮蔽處或鋪蓋樹枝屋頂而剪枝（亦即把靠近樹頂的小枝條修剪掉），請從樹頂把幼樹往下拗成 C 形，接著踏住樹頂，一邊用手臂壓著樹幹，一邊用相同的剪削和河狸啃咬法進行剪枝。

■　削樹皮

　　很多工作都有必要削樹皮，但是在處理用作生火材料的內層樹皮時，削樹皮尤其重要。要削樹皮，首先把木頭放在穩當的砧板上，使用刀背進行剪削。想要將內層樹皮、松明子和菌類植物削出細屑，或是製造生火用的毛茸茸材料，也可以運用同一種技巧，調整施力程度和角度即可。

野外求生密技

刀緣是一項資源，而所有的資源都應該好好保存，因為你永遠不知道緊急狀況何時出現，讓你無法在預定時間返家。刀背邊緣必須呈銳利的 90°角的另一個原因是，刮除樹皮以及使用樹皮或松明子處理火種會容易許多。

■ 火煤棒

火煤棒可作為初始柴火堆的火種，協助快速把火生起來。請使用較軟的木材製作火煤棒，因為這類木材密度較低，所以較易燃。火煤棒可以增加熱源接觸的表面積，使燃料更有可能點燃。製作火煤棒的時候，在砧板上使用剪削法或運用膝蓋施力法都很適合。如果是用比較大根的軟木樹枝製作火煤棒，你可能會需要站直進行。應該在跟木頭同樣的平面削出火煤棒的薄片。火煤棒削好後，可以進一步削成火柴棒的大小，效果會最佳。

你應該製作二十根火柴棒大小的火煤棒，放在柴火堆底部作為火種堆使用。松明子製成的火煤棒是很棒的點火柴，可以減少打火機點火的時間。一個可參考的準則是，點燃柴火堆時永遠不應該需要點燃打火機五秒鐘以上的時間。火煤棒能幫你做到這點。

保養刀具

讓刀子保持鋒利、善待刀子是非常重要的。這是所有野外求生者擁有的刀具中最重要的要件。

■ 保護

保護刀子的意思是，好好照顧它，不要讓它因為長時間暴露在潮濕的環境中而生鏽。最好的做法是，使用完畢後，用棉質頭巾把刀子擦乾再放回刀鞘。在金屬表面上油有助刀刃阻水，同樣可保護刀子免於鏽蝕。潤滑劑的選擇跟你要把刀子拿來做什麼有很大的關係。我是使用橄欖油潤滑我的刀，因為這樣在處理食物時，就不會受到機械潤滑油等石化產品汙染。如果不打算讓刀子接觸到食物，機械油潤滑的效果也很好。

■ 刀鞘

今天，市面上有很多不同樣式的刀鞘，最常見的兩種材質為皮革和 Kydex。皮革是傳統的選擇，最大的優點是長時間下來可以將潤滑劑鎖在皮革，因此刀子放進刀鞘時可達到潤滑效果，最大的缺點則是一旦吸飽水分，水氣就會鎖在裡面很久。要避免這種情況或至少減緩這個過程，在家時把刀鞘浸在橄欖油裡二十四小時，使用前自然滴乾。或者，你可以用蜂蠟給刀鞘上蠟，接著靠近火源或其他熱源加熱，強迫蜂蠟滲入皮革的毛孔。

Kydex 是一種可塑的丙烯腈丁二烯苯乙烯共聚體（ABS），屬於熱塑性塑膠。其最大的優點是只要正確製造，排水能力就很好，而且這種材質基本上是不會毀壞的。Kydex 的缺點是，製造出來的刀鞘很密實，會創造一個緊密堅硬的空間，容易卡髒，而進到刀鞘的髒東西在刀子進出時很可能把它刮傷。Kydex 能把刀子牢牢固定住不遺落；若是使用皮革刀鞘，請選有摺口可套住刀柄的款式，讓刀子隨時隨地都固定好。

■ 　磨刀

你一定要經常磨刀，把磨損的邊緣磨利。一把鈍刀不僅沒用處，還很危險，因為它比較難掌控。刀子鋒利的程度是野外求生技術好不好的重要判定標準。

■ 　磨刀石

磨刀石是一種專門把刀子磨利的石頭，可以磨掉刀刃的金屬，創造出鋒利的刃口。磨刀石是相當古老的磨刀方法，可讓刀具恢復銳利。所有的磨刀過程都包含幾個步驟。

首先，你必須知道刀子刃口的斜角實際上是幾度；通常會介於 10-20° 之間。磨刀過程可分成五個階段：

1. 粗磨
2. 中磨
3. 細磨

4. 搪光

5. 盪刀

　　一個製刀師曾經告訴我，你應該「磨刀一次，搪光一世」。雖然這沒有錯，但是要記住，使用粗目、中目、細目磨刀石進行每一步的磨刀過程，每一下都會把刀刃的金屬磨掉一些。

野外求生密技

　　大部分的磨刀石傳統上都是以油進行潤滑，但是用在徒步和野營的目的時，水是更好的替代品。記得，買了一個新的磨刀石之後，只要抹過一次油，就再也不能改用水了。

　　磨刀石有不同的目數，從粗到中到細都有，通常是以目數進行編號（數字越大越精細）。舉例來說，800 目的磨刀石屬於較粗的，只能用來磨除大的毛邊。令一方面，3000 目的磨刀石屬於極細的，可用來進行最後的拋光和搪光。基本上，我會使用 1000 到 1200 目的磨刀石來進行例行磨刀，再用一條好的皮帶盪刀。磨刀時，應該先把石頭浸在水裡一下子，讓所有的毛孔填滿水。接著，把磨刀石放在平坦的表面上，或者用木頭砍出一個底座，讓磨刀石可水平放置。你也可以用小釘子暫時把磨刀石固定在以圓材或根株做成的平面上。磨刀石放好後，以刀磨（見下文）所決定的角度將

刀刃劃過磨刀石,要從最接近刀柄的位置劃向刀尖,整個過程保持同樣的角度。

　　磨刀時,要小心考量刀子目前的狀況。如果使用過粗的磨料,你等於是浪費資源,將不需要磨除的金屬也磨掉,導致不必要的磨損。只要好好照顧你的刀,想維持銳利的刃口應該只需要最後三個步驟——細磨、搪光和盪刀。使用磨刀石會在刀刃另一側形成毛邊(在磨刀過程中被推到另一邊的小片金屬);要去除毛邊,就需要兩邊都在磨刀石上劃過相同的次數。有一個參考準則是,每一個步驟劃的次數應為前一步的兩倍。也就是說,倘若在細磨步驟時,每面劃了二十下,在搪光步驟每面就要劃四十下,盪刀則是八十下。一旦磨出很好的鏡光效果後,只要磨刀的角度正確,刀刃應該會很鋒利。

　　記住,使用磨刀石之前永遠要先過水。抹油雖然一直是多年來的標準做法,但是那樣做會使磨刀石的毛孔阻塞,並會難以清除金屬。水可以減少這個問題,而且磨刀石可以直接放在水中漂洗。磨刀之後,塗抹薄薄一層橄欖油之類的輕油或動物油脂,可以保護刀刃。磨刀時握刀的角度要視刀磨的角度而定。

鑽石磨刀板和磨刀棒

　　今天,很多人是使用鍍鑽的磨刀板或磨刀棒來磨刀,雖然大部分的鍍鑽器具跟中目或細目等級的磨刀石差不多。在野外時,我會滿頻繁使用它們來快速磨利刀子。這些器具容易打包,可以把刀子磨得相當鋒利,迎合野地需求,而且不像攜帶多個磨刀石那樣佔空間。你

會犧牲搪光這個步驟,但還是可以用皮帶盪刀。一個不錯的折衷辦法是,攜帶一個小的細目磨刀石和一根鑽石棒,然後使用皮帶在野外盪刀。

陶瓷磨刀棒

陶瓷磨刀棒是一種搪光工具,可在盪刀之前處理細微的毛邊。這不是必要裝備,但是鉛筆大小的尺寸並不會佔據多少空間。無論如何,不管是淡季在家進行例行維護或者旺季出門在外時,這些磨刀棒都能使刀刃保持得非常鋒利。

用陶瓷磨刀棒搪光跟用磨刀石搪光一樣,只是磨刀棒是圓的,因此接觸面積小得多。陶瓷磨刀棒最適合用來磨除磨刀過程所產生的毛邊,但是刀子若是保養得當,也可以不用先把刀子磨利,純粹把它當作搪光工具使用。

盪刀

盪刀指的是使用皮革磨刮刀刃的過程,也是磨出鋒利刃口的最後一道程序。如果不是久久才好好磨一次刀,單純盪刀通常就可以讓刃口迅速恢復鋒利。在野外,一條好的皮帶就能拿來盪刀。盪刀時,刀刃劃過的方向要跟使用磨刀石或磨刀棒的時候相反。一個不錯的做法是,找出刀磨的角度,讓刀子本身跟盪刀工具呈 45°角,刃口朝外往你的方向拖曳。

鋸

另一個必備的刀具是鋸子。就像刀子一樣，市面上也有各式各樣的鋸子，而且它們有許多重要的用途。

折鋸

現在市面上有很多類型的折鋸，輕巧、不佔空間、相對便宜，因此是很適合攜帶到野外的好工具。使用鋸子永遠比揮斧頭還安全，而且除非你很會用斧頭，否則鋸子也比較精準。手邊有一把鋸子，製作凹槽可省下很多棍擊的過程，在修剪或裁枝時，這樣刀具也難有敵手。

野外求生密技

使用鋸子砍柴十分容易。取一根直徑約手腕粗細的乾樹枝，鋸出一條停止痕到一半左右的位置，接著以停止痕垂直於地面的方式將樹枝放在一塊砧板或根株上，大力一擊，樹枝應該就會從停止痕斷裂成兩半。

市面上有很多品牌的折鋸，但是根據我個人的經驗，瑞典魚牌 Bahco Laplander 是市面上適合野外求生的鋸子當中最棒的牌子，一把只要三十美元左右，非常便宜。我自己那把已經用了六年以上，還是很好用。

■ 線鋸（框鋸）

　　線鋸、弓鋸、框鋸等詞算是同義詞，指的都是擁有單一鋸條、用一個框架固定鋸條的鋸子。我選擇攜帶線鋸出門，也就是有著管狀金屬框架且鋸條跟框架兩端連接成 D 形的鋸子類型。線鋸從十二到三十吋都有，鋸條可鋸各種材質，如新鮮初伐的木材、乾燥的木材和金屬。只有在旅程時間較長（一個星期以上），前往可能需要處理較龐大木材的地區時，再攜帶線鋸。別低估了線鋸的力量，它可以縮短伐木時間，迅速創造大型柴火堆。我選擇攜帶二十吋的線鋸，因為我喜歡大型工具跟我的棉被捲一樣長，也就是腋下到手掌的長度。再加上框架的部分，鋸條二十吋的線鋸總長約為二十三到二十四吋。若要伐木，線鋸是很適合跟斧頭搭配使用的工具；線鋸的設計讓它適合伐木、裁枝，一旦樹砍好了或找到倒木了以後，也是把木頭鋸成木柴長度的最佳工具。

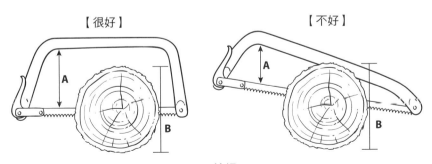

▲ 線鋸

線鋸框架類型

線鋸有很多種形狀,從最基本的 D 形設計到幾乎呈三角形的形狀都有。關於各種類型的框鋸,有一件事要記得,那就是它們只能鋸到跟框架一樣高的深度。在鋸直徑比框架高度還大的木頭時,框架的任何邊角都會減少鋸切的長度。市面上也有可拆式或折疊式的線鋸,使用木頭和金屬製成,但我向來不太信任那種可活動的零件或在野外拆解東西的做法。金屬管是最堅不可摧的。

鋸子安全注意事項

沒使用時,永遠要把線鋸的鋸條包好。最簡單的做法是,解開鋸條的其中一端、套上 PVC,接著鎖回框架。鋸木頭時,空閒的那隻手永遠要穿過框架,確保鋸子不會彈開或造成傷害。使用鋸子的時候,把空閒的手(穿過框架的那一隻)放在會掉落的那一側,施一些力,稍微掰開鋸條鋸出的鋸口,這樣鋸子越鋸越深也不會卡在木頭裡。若使用不當,鋸子會造成凹凸不平的傷口,因此務必謹慎、保持安全、慢慢來。

保養鋸子

鋸條可能會出現磨損或生鏽損壞,請用保養刀具和其他金屬工具的同一種潤滑劑讓鋸子保持潤滑。鋸齒有偏移,故能夠創造鋸口(木頭被鋸掉所產生的空間),而偏移的量會決定鋸口的寬度。鋸條使用越久,偏移量會越來越少(鋸口也越來越小),導致鋸條在鋸

東西時卡住。重新調整鋸齒十分複雜耗時，你可能不會想去做那種事；更換鋸條通常比較划算。永遠要記得帶備用的。

　　話雖如此，如果要在野外很長一段時間，可能還是會需要重新調整鋸齒。你可以用以下兩種方式完成這件差事：

1. 使用一把小鉗子（像是包含在誘捕裝備裡的多功能鉗子）每隔一個將鋸齒輕輕往外拗，其餘的鋸齒則往反方向拗。

2. 取下鋸條，放在根株或樹木做成的砧板上，用斧頭輕敲釘子的方式，每隔一個鋸齒就敲動一點。接著，把鋸條翻過來，另一側重複同樣的動作。這個做法不可能精準，但在緊急狀況下比什麼也不做來得好。你可以購買市面上的鋸齒重整工具，但是這樣又要再攜帶一樣裝備，而且其實沒有必要，因為鋸條使用很長一段時間後才會需要替換或重整。

　　鋸子不用了，一定要記得把鋸條的套子套回去。

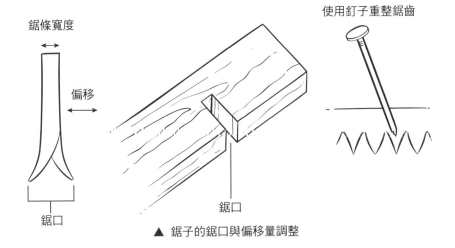

鋸條寬度

偏移

鋸口

使用釘子重整鋸齒

鋸口

▲ 鋸子的鋸口與偏移量調整

斧

今天，市面上有許多類型的斧頭、斧柄和斧重，很多都是具有特定用途的。獨自一人進行野外求生時，你需要考量斧頭必須達成的需求、該地區最常見的木材種類，以及你願意背負多少重量。斧頭越大，使用上越安全，因為砍除木料所需要的慣性越小，揮斧時需要的力道越輕、掌控程度越大。我們先來討論不同的斧頭種類，接著認識選購和使用斧頭的方式。

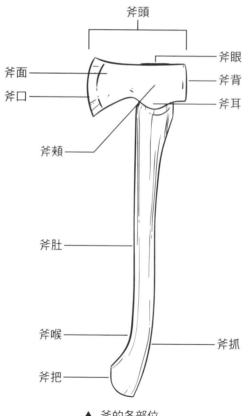

▲ 斧的各部位

■ **印地安戰斧**

　　許多前人會將手斧當作日常工具攜帶，但是也有人以印地安戰斧取代手斧。印地安戰斧跟手斧的主要差別是，前者的斧柄可輕鬆卸下，因此除了砍伐之外，亦可用來完成其他任務。跟一般斧頭和手斧略微彎曲的斧柄相比，真正的印地安戰斧斧柄通常又細又直。兩種斧柄都是用山核桃這類優質的硬木製成，但印地安戰斧的斧柄大體上是經由壓力固定住的，有一端較為細薄，穿過斧頭露出頂部。厚薄的些微差異讓斧柄不會完全穿透斧眼，卻又因為沒有固定死，可以輕易卸除或替換。

　　西部拓荒時代手持印地安戰斧激戰的浪漫故事或許是真的，但那並不是這樣工具最初的用途。印地安戰斧早期被當作多功能工具，用來處理營地周遭的小型木柴。斧頭從斧柄卸下之後，就成了很棒的刮磨和剝皮工具，也可作為劈裂圓材的楔子。基於這些理由，假如旅程的目的是要誘捕獵物或處理動物毛皮，印地安戰斧比小型的手斧適合帶在身邊。

■ **手斧**

　　在西部拓荒時代，手斧是一項常備工具；甚至，每個男童軍的裝備裡都必有一把手斧。手斧有很多樣式，主要的考量依據跟刀具差不多：斧頭的部分應該以高碳鋼製造，可以的話最好是手工鍛造。斧柄務必選擇木製的，這樣在野外遇到需要緊急替換的情況時，才有辦法自製

斧柄。除了上述的建議，大小、重量和造型全憑個人喜好。斧柄長度短於十六吋、斧頭重量小於九百公克的手斧，都可以掛在腰帶或身上，不會帶來過多阻礙。

■ 選購大型斧頭

一般的斧頭也有很多不同的樣式、重量和斧柄長度。攜帶一把大到必須綁在背包或背架上的斧頭之前，一定要先考慮營地周圍和行進期間需要完成的作業是否真的會用到這類斧頭。斧柄長度相當於腋下到掌心的斧頭適合伐木，只有在必須砍伐直徑較大的樹木（基於本書的主題，所謂的大樹指的是大到可用於建造目的的木材，等同直徑八吋或以上的樹木）時，才需要這種尺寸的斧頭。若是比伐木規模還小的作業，尺寸介於手斧和伐木斧之間的斧頭都很適合，非常適用營地的其他任務。斧柄介於十五到十八吋的獵人斧是最好的萬用斧頭類型。至於最適合森林人的斧頭品牌，瑞典的製斧商是最棒的，S.A. Wetterlings 和 Gränsfors Bruk 這兩個牌子的斧頭在野外從未讓我失望過。

刀磨

選購斧頭時，刀磨會跟用途有關。凸磨適合劈乾柴，卻沒那麼適合砍入受潮或受凍的木材，也會消耗你較多的力氣。凸磨不適合完成較精細的作業，像是把柱棒削尖或在圓材上砍出凹槽。北歐磨

較適用多種任務,包括劈柴和建造。這種瑞典斧大部分在斧面會有一個次要的輕微斜角,產生真正的斧口。

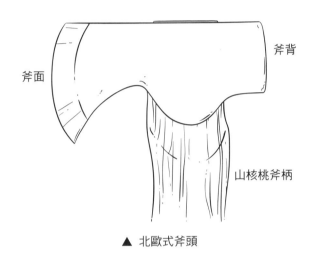

斧背

斧面

山核桃斧柄

▲ 北歐式斧頭

安全的拿握和使用方式

　　一個森林人的技術精不精湛,就看他如何使用和保養刀具。沒在使用的斧頭永遠都要好好包覆起來;手邊一定要有個耐用安全的套子,或者要能隨時準備好馬上做出來一個;永遠別把斧頭放在地上,否則可能會有絆倒的風險(你應該將斧頭向下靠在樹邊,或把它收回背負系統);就像準備要用刀的時候一樣,準備揮斧前,你應該確保四周毫無阻礙,而且不只是沒有旁人,也不能有任何可能在揮斧的過程中纏到斧頭或使斧頭路徑偏移的東西;不管斧頭會擊中哪裡,永遠要確保就算砍歪或砍錯地方了,也不會傷到自己或是

因砍到土石而傷害斧頭；劈柴時，把木柴放在砧板上是個好習慣，所謂的砧板可以是大棵的根株或切鋸好的木頭，也可以使用倒木砍出大型的木屋凹槽，創造一個平坦的平面。

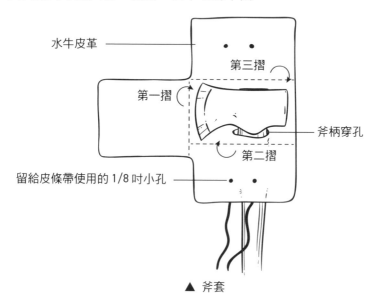

▲ 斧套

劈柴

　　可以的話，你應該跪著劈柴，這樣假使沒砍到，斧頭比較沒有多餘的揮動空間，也就不會揮到你的腿，比站立還要安全許多。確切的做法是，跪在砧板前方，調整到雙臂伸直時斧頭會位於砧板中央的位置。在這樣的姿勢，斧頭可能會砍到地面（雖然這樣不好），但卻絕對不會砍到你的腿或腳。斧頭能做到的事，絕對別用刀子完成，但是也要記住，木柴劈得越小，使用沉重的刀具處理越危險。

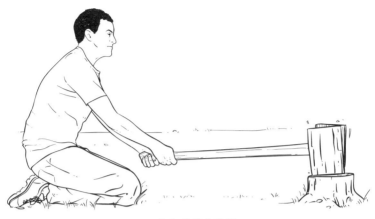

▲ 安全的劈柴姿勢

　　劈木板還有另一個方法，那就是把它水平放置在砧板上，而不是垂直擺放。這樣做，沒砍到的機會較小，也比較容易把柴劈成引火柴大小。記住，劈柴時木頭容易往砧板兩側飛，因此開始之前應先行清空四周的人或物。等木柴劈到比手腕還細的時候，你可以使用複合砧板進行最後一步，把較長的柴劈短。將木柴水平置於砧板上，斧頭往下劈，在木柴劈成兩半的同時砍進砧板。接著，讓斧頭繼續留在那裡，取走木柴，完成任務。

木柴加工

　　必要時，你應該要能把直徑八吋、長度約十二吋的圓材加工成八十八根引火柴，或是進一步加工成所需的任何衍生產物。柴薪直徑至少要兩吋；不大於鉛筆的木柴則可作為引火柴。記住，硬木和初伐木材會燒得比較久，但是較軟的倒木比較快著火，因此好的柴火堆可能需要結合兩者，不過還是要視情況而定。

伐木

　　伐木會對環境造成影響，因此不應輕率為之。可以的話，務必使用倒木進行建造或利用較小的幼樹。倘若真有必要伐木，請在動手前想想以下幾點：

1. 選擇可以達成你的需求最小的那棵樹。

2. 確定安全區域內沒有任何裝備或障礙（包括可能影響樹木掉落的其他棵樹，因為砍下的樹靠在另一棵樹上會帶來各種問題）。

3. 確保你有安全逃生路線，可逃離樹木倒下的區域。

■　判斷樹木高度

　　要確定伐木前必須創造多大的安全區域，你需要知道一棵樹有多高，才知道需要多少空間。你可以使用指北針的傾斜儀進行測量，一邊將指北針對準樹頂，人一邊慢慢遠離樹木，直到傾斜儀顯示 45° 角。此時，你跟樹木的距離就相當於樹木的高度。

野外求生密技

　　如果你沒有指北針，可以使用任何一種測量工具。我通常會在斧柄背面每隔一吋燒一個記號，然後到樹基開始進行測量，先把一條繩索綁在一個方便的高度上，例如五尺高，接著慢慢走遠，直到斧柄上一吋的距離框住樹木五尺的高度。這時候，抬頭望向樹頂，看看這棵

樹的高度達到斧頭的第幾個記號，乘以五尺，便能得出
樹木大概的高度。

■ **安全區**

　　砍伐大樹應該由經驗豐富的野外求生者進行，因
為這項工作十分危險。要挑選承重級別十分安全的一棵
樹，你可以使用「環繞測試」。環抱選定的一棵樹，假如
右手可以碰到左肩或左手可以碰到右肩，這棵樹的大小
就夠安全，可以獨自一人進行砍伐，不需要太多經驗。
務必盡量在平坦的地面伐木，樹倒下的路徑不要有大石
頭或其他會發揮槓桿作用使樹木偏移的東西。檢查安全
區，也就是樹木預計伐倒方向的 180°範圍，確保所有人
員和裝備皆已清空。

■ **伐木痕**

　　要伐木的時候，在整整一把斧頭的距離之外，採取
預備砍劈樹木一側（絕對不要在樹木後方）的姿勢。檢查
是否有逃生路徑，並已清除會纏到斧頭的東西等等。
　　伐木需要砍出兩道口，創造使樹木倒下的樞紐，
不讓樹木劈裂（樹木若劈裂可能導致回衝，進而造成傷
害）。第一道口要砍在面對樹木預計伐倒方向的前方位
置，稱作斧口或倒向口。此凹槽底部垂直於樹幹，頂部
呈 45°角，高度大約為樹木直徑的一半，深度超過樹幹的

三分之一多一點。第二道口要砍在跟伐倒方向相反的後
方位置,稱作鋸口,可以使用鋸子或斧頭砍出,應位於
斧口頂角上方約兩吋處。這樣就會創造一個樞紐,使樹
木往前倒。這道口應該只砍到樹木直徑的三分之一深,
預留樞紐的空間。使用楔子可減緩樹木倒向鋸口的動量。

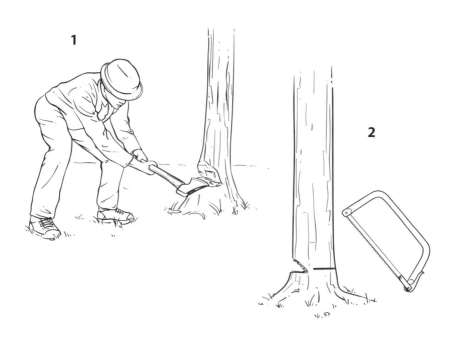

▲ 運用手動工具伐木

裁枝

　　樹木砍下來後或是想要處理倒木時，你會需要將它裁枝（也就是把樹枝砍掉），以便進一步加工或蒐集木柴。裁枝時，務必站在打算裁掉的樹枝的另一側，這樣斧頭就絕對不會砍到你。替倒在地上的樹木裁枝時，務必從樹枝與樹幹連接點的下方砍，不要砍叉部、頂角的位置，因為砍劈分叉點經常會導致樹枝裂開，沒有砍出乾淨的截面。

切鋸及砍槽

　　使用斧頭分割（即「切鋸」）圓材或在圓材上砍出凹槽以實現建造目的，通常跟使用鋸子的時候一樣，是以「三腳架舉托」的方式完成（使用三腳架支撐要砍劈的區域，使圓材或樹枝一端懸空，同時不使刃口卡住）。使用斧頭切鋸圓材時，轉動圓材，砍出四道V字凹槽，便可完成切割。在圓材上砍出凹槽時，可以的話應該直接站在圓材上砍。假如圓材直徑太小，無法好好站著，就站在跟砍劈面相反的那側。絕對不要砍在圓材正上方，而是要砍側邊，方能避免砍歪造成傷害。

斧頭棍擊

　　若要製造木板條或木瓦片，你可以做出一根大型的棍擊用棍棒，然後使用斧頭取代楔刀（一種接在柄上的扁平金屬切割刀刃，跟棍擊用棍棒搭配使用，可砍出細薄的木片）。跟使用印地安戰斧

一樣，棍擊用棍棒可以讓你在使用一般的斧頭作為楔子劈裂木理粗厚的硬木或柏木時，能夠控制得更佳。

保養斧頭

就跟任何工具一樣，斧頭也需要溫柔細心的照顧，才能維持最佳效能，而這包括貯存、維護和磨利斧口等面向。以下列出保養斧頭的一些基本觀念。

■ 保養斧柄

購買斧頭時，請特別留意斧柄的紋路。好的斧柄應該以山核桃製成，木理要直直延伸至整根斧柄，沒有往兩旁歪斜的紋路（否則在使用期間，斧柄可能順著紋路斷裂）。斧柄不該有任何木節。使用邊材製成的斧柄比心材製成的斧柄好，但是兩者混製的斧柄也可以。使用完畢後，可為斧柄上一層亞麻仁油，因為拋光會出現磨損，可能導致斧柄乾裂。上油的頻率視濕度、溫度和使用方式而定。

■ 斧頭

保養斧的斧頭部分就跟保養任何高碳鋼刀具一樣。斧頭會生鏽，所以一定要保持潤滑。同樣地，我通常是使用橄欖油進行潤滑（雖然我幾乎不會使用斧頭處理食物），這樣所有的刀具和金屬裝備保養起來比較一致。

■ 磨利

　　就像磨刀一樣，有好幾種工具可以用來磨利斧頭。同時帶有中目和細目兩種目數的金鋼砂磨石就能滿足百分之九十五的需求，可以帶一個小的到野外就好。朗斯基有出一款細目和中目的雙面磨利圓盤工具，大小跟曲棍球的球餅差不多，非常好用。就跟磨刀石一樣，我喜歡用水作為圓盤的潤滑劑，而不是油。使用這種磨刀石要以劃圈的方式磨利斧頭，兩面都要磨，就像磨刀那般。假如斧頭因為揮舞或砍劈時沒有對準而出現缺口，你可能會需要用一把精細的銼刀磨除缺口，再以磨刀石磨利。

　　使用銼刀時，把斧頭穩固放置好，順著刀磨的角度將銼刀靠著斧口，依個人喜好決定方向是要推往或者推離刃口。要磨除缺口或凹痕，緩慢一致地劃過斧口是個安全精準的做法。沒有必要替斧頭盪刀，因為一個細目的磨刀石就能讓斧口相當鋒利了。跟刀子一樣，斧頭有不同的刀磨，順著原本的角度是最好的方式。

永遠要攜帶楔子

　　楔子非常好用，可以完成許多野外作業，不過在這裡我們只會討論到其中幾項。你可以用木材自行製造楔子，但是我強烈建議你至少攜帶兩個事先做好的。使用 ABS 塑膠材質製成的楔子便宜又輕量，容易攜帶，可能成為救命工具。

■　伐木

切好鋸口、樹木開始朝預計的方向倒過去時，將一
個楔子放入鋸口，用斧頭鈍的那一面（所謂的「鎚頭」）
把它敲進去。當然，做這件事的時候務必小心，絕對不
要直接站在樹的後方。

■　劈裂圓材

要劈裂一根完整的圓材時，可在砍下第一道痕跡
後，沿著樹木軸線放置數個楔子，使圓材整個裂開。圓
材開始迸裂時，使用棍棒將楔子一一敲進裂縫。

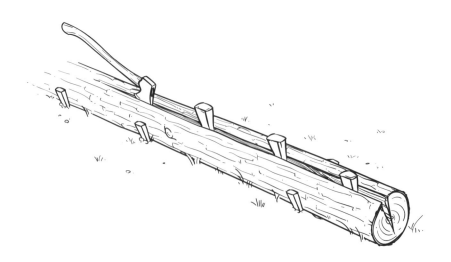

▲ 使用楔子劈裂圓材

■ 鬆開刀子

　　有時，使用刀子劈柴的時候，刀子可能卡在木頭中。若發生這個情況，可把楔子放入裂口，再用棍棒敲進去，使裂縫變大，鬆開刀子。

刀具的訣竅和妙招

1. 使用雙面布膠帶把 1200 目的乾濕兩用砂紙黏在油漆攪拌木棒上，就可以做出簡易好攜帶的磨刀板。

2. 假如斧柄斷了，必須移除斧柄才能更換新的，最好的方法是把舊斧柄燒掉。將斧口埋進土裡，埋到斧頰的位置，接著在斧眼四周生一個小火堆，燒掉原本的斧柄，這樣就不會讓斧口失去硬度。

3. 假如刀子的刀背沒有呈 90°角，無法使用打火棒進行打火，你可以使用銼刀和老虎鉗小心地把刀背磨成直角。

4. 若想為高碳鋼刀刃快速上一層防鏽保護膜，可以把綠色的黑核桃殼汁液慷慨地塗抹在刀刃上，接著靜置兩小時，這樣就會形成很漂亮的一層黑膜，然後再上油、收納。

5. 若想為線鋸的鋸條製作一個安全保護套，可在春季砍一棵楊樹的幼樹，縱向割下樹皮後，包住鋸條，使其靜置乾燥。

第三章

繩具、扁帶與繩結

> 「一般人就連最簡單的繩結要怎麼打都所知甚少，實在是
> 一件令人驚奇的事。」
>
> ——R‧M‧亞伯拉罕（R. M. Abraham），
>
> 《冬夜娛樂》（Winter Nights Entertainments），1932 年

你一定要把繩具作為主要裝備之一，因為繩具非常有用，可以
創造其他用品。另一個一定要攜帶繩具的原因是，要使用天然材料
大量製造繩索十分困難，而且會花很多時間。繩具可以用來生火、
捆綁和結繫，也能用在誘捕、釣魚及其他許多活動上。因此，仔細
選擇所要攜帶的繩具是很重要的。就如同 5C 的其他元素，繩具一
定要能完成多種任務。繩和索其實是同義詞，但為了討論方便，我
們在這裡把繩定義為直徑小於四分之一吋，索則是直徑大於四分之
一吋、使用多股天然或合成纖維製成。

繩

有些繩會有一個外包覆層，如 550 軍規傘繩。這個外包覆層
通常是用人造纖維編織而成，用來包住內芯。以真正的 550 傘繩來

說，外包覆層裡面共有七條內芯。550 傘繩在野營領域很受歡迎，是因為大部分的求生手冊都有提及這種繩。那些求生手冊會提及這種繩，是因為很多更早以前的求生手冊大體上以軍規為基礎，而軍隊裡有大量的 550 傘繩。早期，繩索是用羅布麻、棉花、黃麻、瓊麻等天然材質製成。

市面上有很多種繩可以在野外使用，但我發現，水手焦油尼龍扭股繩勝於今天找得到的任何一種繩。這種繩是由三股人造纖維所編成，通過的強度檢驗測試從 80# 左右到 500# 以上不等（這些數字指的是繩索的抗拉強度），直徑小、易打包。傳統傘繩（550）最大的缺點是，它真的只有在原始狀態才好用。一旦移除外包覆層，七條內芯就會很容易分開脫線，因此很難透過分解或縮減直徑的方式加大可用的繩長，迎合當下的需求。傘繩適合用來即興創作魚餌和竹製釣竿的穗先（穗先是連接在天唐竿末端的一個結；見後文）。相較之下，焦油水手繩可輕易分解成三條直徑較小的纖維，有一層焦油可抗 UV，用來捆綁或結繫時也綁得很牢實。我通常會 12 號和 36 號兩種尺寸各帶一捲，12 號適合用來編網和釣魚，36 號適合用在任何粗重的捆綁和結繫作業或者外帳的防風繩。

索

跟繩不一樣，我比較喜歡使用羅布麻等天然材質製成的索，主要原因是這種材質具有可燃性，可協助生火或製造人工鳥巢（後面會討論）。索可用在不少地方，像是背包和棉被捲的肩帶。索可以像皮帶一樣繫在腰間，放置最外圍的裝備，讓你隨時拿得到鞘刀和腰包，不用在外套或羊毛襯衫底下摸索老半天。你還可以用索完成

許多營地雜務，像是把獵物掛起來做後續處理、拉緊帳篷的營釘、懸掛吊床或做一個陽春的絞盤來移動重物等。我建議一個人到野外時，要隨身攜帶兩條十二尺長和一條二十五尺長的索。

扁帶

扁帶是用於攀登的，所以有非常高的抗拉強度可防止斷裂。它有一些優於繩索的地方，包括重量較輕、較不佔空間、抗拉強度較高。把扁帶做成肩帶之類的東西使用，長途下來會比索還舒服許多。由於扁帶是扁的，你就能夠帶得更多。因為扁帶不如繩索佔位置（通常是如此），假如空間和重量允許，我會建議攜帶兩捲二十尺和一捲五十尺的扁帶。除了無法協助生火這一點之外，繩索做得到的扁帶都能做到，而且大部分的時候還表現得更好。你可以像我一樣，兩種都帶一點。

拉線

拉線是一種只有外包覆層、沒有內芯的線，水電工常會用到。以它的大小來說，拉線的抗拉強度極高，而且就算帶一百尺也不會增加超過五百公克。身為針葉林野外求生教練和加拿大知名作家的莫斯‧科尚斯基非常信任這種產品，我也尊重他的意見。然而，就像其他裝備一樣，環境是一個非常重要的考量因素。美國的東部林地地區有太多刺叢、鉤藤和荊棘一類的植被，因此像拉線這種繩索不適合用在這裡，久了材質就會磨損。但，如果環境允許，拉線很適合拿來完成相對較重的索可以做到的事情。

自製天然繩具

　　要自製天然繩具，首先一定得知道實現這個目的該使用的正確材質是什麼。材料必須相當強韌（視應用而定），且四季都可取得。東方林地有很多種植物和樹種可以製作天然繩具。要把天然材質變成一條強度堪用的繩子，你只需要尋找爬藤植物或長在地上的雲杉樹根即可。這些材質有的相當強韌，但最好在還沒有真正需要用到它們之前先行測試。方法是，取一小段打一個單結，如果這樣就斷了，表示可能無法完成某些任務。而如果可以繞手指三、四圈還不會斷裂，或許就足夠應用在某些方面。

■　反轉纏繞雙股繩

　　要在美國東部林地自製這種繩子，最好的材料是鱗皮山核桃或鵝掌楸的內層樹皮。在東部林地以外的地區，可以選擇絲蘭、蕁麻、羅布麻等天然植物纖維。鵝掌楸是最容易的，可製作任何直徑的優良強韌繩索，進行大部分的應用。剛倒下不久或已死的鵝掌楸是最不理想的製繩材料，但卻是最容易採集的。用刀子撬樹皮的邊緣，把樹皮整片撕下來；樹皮應該會被撕成長長的條狀，但取決於你撕的是樹枝還是樹幹。接著，你要移除外層樹皮，取得內層樹皮的纖維，做法是用樹皮摩擦粗糙的幼樹或繩子，使外層樹皮鬆脫。取得纖維之後，要把纖維處理成小股的線，接著纏繞在一起，做成直徑適當的繩子。

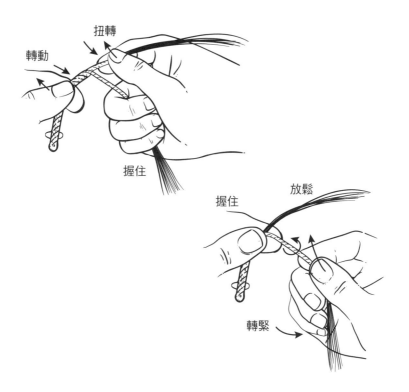

扭轉

轉動

握住

握住　　　　放鬆

轉緊

■　自製繩子

　　準備開始纏繞時，先把纖維分作兩捆。同時握著兩
捆纖維，但是兩捆要保持分開，同方向一次扭轉一捆。
之後捏合在一起，反方向同時扭轉兩捆纖維（這就是所謂
的反轉纏繞，先轉一個方向，接著轉另一個方向），重複
整個過程直到完成。一開始的兩捆纖維最好長短不同，
這樣之後還可以接上另一捆纖維，增加繩子的總長度。
一次接一邊的纖維，絕不要兩邊同時接上新的纖維。較
短的那捆纖維纏到只剩一吋左右時，加入新的一捆纖

維，藉由扭轉的方式把新舊兩捆接合起來。接著，繼續跟先前一樣反轉纏繞，把接合點纏進繩子。如果需要更強韌的繩子，可以用同樣的方式把兩條製作完成的繩子纏繞在一起，跟直徑相同的單繩相比，強度大約會增加三分之二。同樣的技巧也可以運用在水手焦油尼龍扭股繩或類似的繩具，做出更強韌的繩子。

■ 好用的基礎營地繩結

結是所有捆綁和結繫作業的基礎，也是把重物、栓扣等任何東西綁得牢靠的必要元素。我們在生活中每天都會打結，可以使用的結有好幾百種。繩結要常練習，練到爐火純青，可以把手放在背後或是矇著眼打，若有需要，才能不用思考就把繩結打出來。無論是要把裝備綁在背架上或建立遮蔽物，繩結、捆綁和結繫的應用都是關鍵的技能。許多繩結能讓你事後取回繩子，不必把繩子切斷，進而節省一個重要的資源。繩子綁得好不好，會決定你建造的遮蔽物可以抵禦暴風雨，還是被大雪壓垮，或是一個背架可以使用多年，還是週末上山走了五公里就解體。

在數百種可用的繩結當中，這裡只列出我認為野外求生不可或缺的那幾種，並且也將取回繩索以節省資源的考量放進來。我們會談到繩結的三個基礎類型：滑套結、捆綁結和固定結。顧名思義，滑套結會在繩子滑過繩圈時收緊；捆綁結利用繩子與繩子之間的摩擦力收

緊；固定結則是獨立運作的結，不需要任何動作就能發
揮功用。

■ 收尾結

　　收尾結是一種簡易的單結，打在繩子尾端，防止繩
子脫落。此結可以跟其他任何一種結打在一起，作為安
全措施。通常，你應該為這個簡易的單結留一段尾巴。
無論是什麼樣的繩索或繩結，都應該在末端打一個簡單
的收尾單結，以確保繩結假如鬆脫了，不會整個鬆開。
收尾結會防止繩索完全脫落。

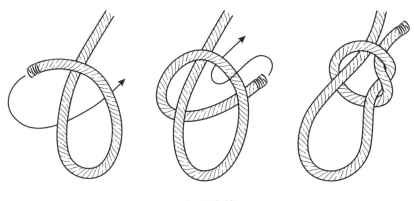

▲ 滑套結

■　稱人結

　　稱人結是四種基本水手結的其中一種,屬於獨立運作的繩結,也是搜救任務主要會用到的繩結。即使承受負荷,這種結仍能保留繩索三分之二的抗拉強度,適合在任何繩索尾端打出一個固定繩圈。稱人結唯一的缺點是,承受重物時容易鬆脫(要看打這個結是用什麼樣的繩索)。不過,在末端打一個收尾結就能解決這個問題。

　　稱人結最適合完成任何需要使用繩圈套緊一個物品(如遮蔽處的脊樑)的繩端應用。即使繩索承受了極大的負荷,還是可以輕易解開此繩結。這種結可用來結合其他繩結,如雀頭結,也可用來綁外帳或繩子尾端的栓扣等。

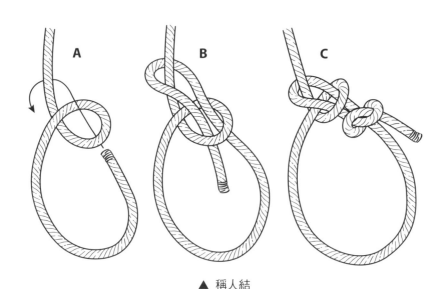

▲　稱人結

■　雀頭結

這種結會自己收緊，可用
於各種狀況，像是跟收尾結一
起連接栓扣，或是把兩條繩子
接在一起，以便使用栓扣吊東
西。雀頭結是由兩個簡單的繩

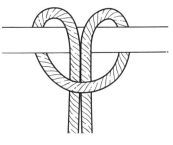

▲　雀頭結

圈組成。然而，假如在承受非常重的物品時遭到左右拉
扯，這種結可能鬆脫（跟普魯士結不同）。這很適合用在
外帳的調整繩，尤其是使用直徑不同的兩條繩索時（雀
頭結為直徑較小的那一條）。我認為這是在野外第二萬
用的繩結。

■　捲軸結

捲軸結是一種滑套結，跟收尾結一起搭配使用時，
可將一個繞著物體的繩圈卡緊。只要拉扯打有收尾結的
那端，就能輕易鬆開此結。因為這種結用途廣泛，所以
是最有用的繩結之一。

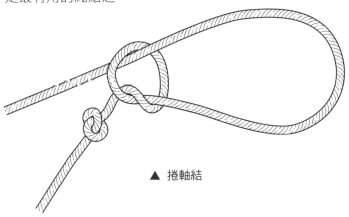

▲　捲軸結

■ 滑輪代用結

　　這種結結合了兩種滑套結，可讓一條承受壓力的繩索保持緊繃。當繩子必須撐緊，但是又要能夠輕易鬆開以便調整或取回時，就可以使用此結。

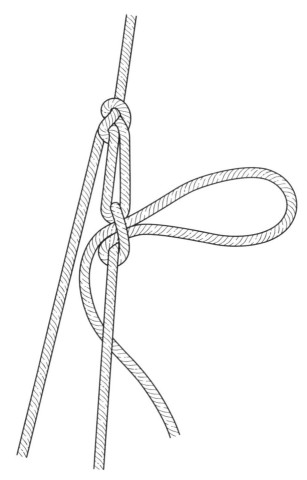

▲ 滑輪代用結

■　普魯士結

　　普魯士結可用來把一個繩圈接到另一條直徑較大的繩索。受力時，繩圈會縮緊，牢牢套緊在較粗的那條繩子上。這是一個可承重的繩結，適合用來進行上攀或拉繩渡過湍急的河流，因為你能輕易在繩索上滑動此結，但是一有摩擦力，它又會自己束緊。這個結也可以讓連接外帳或遮蔽物的繩索保持緊繃。

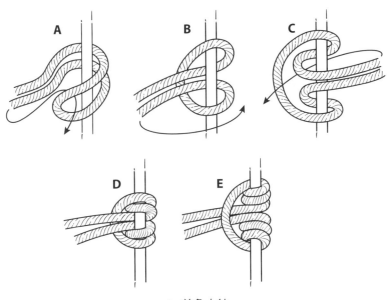

▲ 普魯士結

■　漁人結

　　這是一種簡易的反手結，使用一條繩子打出一個繩圈。這也是一種滑套結，受到拉扯時會靠近反方向的結

收緊，但是拉動兩邊繩端就能輕易鬆開。這個繩圈在普魯士結和雀頭結的結構中十分好用。

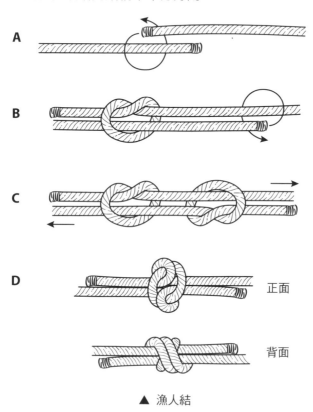

A

B

C

D 正面

背面

▲ 漁人結

■ 繫木結

繫木結是一種摩擦結，受力時會自己束緊，可用於捆綁、弓弦、脊檁等。

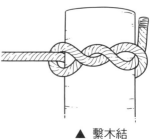

▲ 繫木結

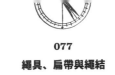
■　雙套結

　　這也是四大水手結的其中一種，如果打好之後需要
調整繩索會非常好用。把任一端往打結處推，就能鬆開
此結，但是打在直徑小的繩子上會比較難鬆脫。這種結
適合作為捆綁的收尾結，讓繩子可以收得回來。

▲ 雙套結

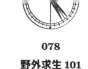

捆綁、結繫與栓扣

■ **捆綁**

捆綁是用在以天然材料建造的可承重或支撐其他東西的物體，諸如三腳架、背架、露營家具和 A 字遮蔽所的支撐木頭都需要靠捆綁使其堅固。以基礎的野外求生技能來說，你需要認識剪立結和十字結這兩種捆綁法。剪立結適合捆綁兩個並列的物體，綁好後再錯開讓結變得更緊；十字結用於捆綁時交錯擺放的棍棒，像是羅伊克拉夫特背架的頂端。

剪立結　　　　　　　　　　十字結

▲ 剪立結與十字結捆綁法

■ 結繫

結繫的用途是不要讓物體分開或拆解。例如,你可以運用結繫把繩索被割斷的那端綁好,不讓繩索繼續脫線。你也可以使用結繫法將刀刃或箭頭繫在一個把柄上。結繫法有時會搭配黏著劑使用,有時不會,要視用途而定。

■ 栓扣

栓扣是森林人的知識庫裡最有用的東西之一,可以用在幾乎任何領域上,包括遮蔽、烹煮、誘捕,乃至於打包和攜帶裝備。栓扣指的是透過繩結跟繩索相連的一根簡易木棒或木樁(大小視需求而定)。栓扣可以作為一個簡單的固定點,輕鬆地移動或移除,需要時亦可承重。

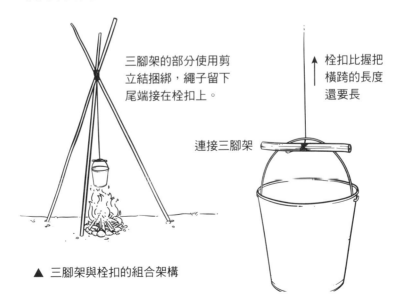

三腳架的部分使用剪立結捆綁,繩子留下尾端接在栓扣上。

栓扣比握把橫跨的長度還要長

連接三腳架

▲ 三腳架與栓扣的組合架構

繩具的訣竅和妙招

1. 使用雀頭結和捲軸結連接栓扣很適合用來吊掛側背包、登山背包或甚至是槍枝等裝備，讓它們遠離地面。

2. 使用棉花等天然纖維製成的繩索非常適合作為炭化火繩。把一小段繩索放入銅管，點燃露出來的一小截末端，然後把火吹熄，使繩索炭化。這樣一來，你就可以使用打火棒或燧石及鋼鐵輕易地重新點燃火繩，創造大團餘燼。把繩索慢慢推過管子，便可延長燃燒時間。建議使用十二吋長左右、直徑八分之三到二分之一吋的繩索，以及長度六吋的銅管。要讓餘燼熄滅，只要將燃燒的那端抽回管內即可。

3. 使用動物的生皮製作繩索時，把刀子插進一棵根株，以繞圈的方式割出細長的皮。切割時，刀子插在根株裡不動，將毛皮往刀子的方向推，這樣得到的繩索長度會比直接沿著毛皮長邊割一長條毛皮製成的繩子還長得多。

4. 記住，尼龍製成的繩子（如傘繩）燃燒後會熔化。若只熔化這種繩子的外包覆層，你就可以得到緊急用的黏著劑，黏補容器等物品的小破洞。

5. 不要將天然材質的繩具貯存在潮濕的環境裡，否則會導致發霉、纖維分解。

第四章

容器與廚具

「裝備越簡單，就需要越多技能來使用，得到的成就感就越多。」

——霍拉斯・凱法特，《露宿野炊》（Camp Cookery），1910 年

　　一套好的裝備一定會有煮水、煮食以及製作藥用茶飲和煎藥的用具。市面上有很多種類的容器和廚具可供選擇，而在現今這個追求超輕量露宿的時代，我們擁有的選擇更是前所未有的多。選購使用對的材質製成的瓶子、杯子、鍋子和煎盤是很重要的決定，且應該反映你在野外的需求。因此，在購買任何裝備或挺進野外之前，了解不同的廚具材質是有必要的。

　　從十九世紀中葉到二十世紀初，大多數步行攜帶的廚具都是鋁製或鋼製的。早期的探險家也會使用錫、銅或鑄鐵的廚具。現代科技製造出各式各樣可供選擇的不鏽鋼產品以及超輕量的鈦製廚具（沒錯，你可以買到根本沒什麼重量的廚具——整組的現代廚具重量就跟一百年前製造的單件廚具差不多重！）然而，輕量材質並不經久耐用。我發現，鈦製廚具雖然很適合快速加熱，卻也非常容易

在直火下變形。如果是用爐頭煮東西或許很適合，但對於希望裸火烹煮食物的正港森林人來說，這種材質就不好用。

　　不鏽鋼十分強韌、保熱能力佳，而且如果用油來潤滑的話煮東西很有效率。不過，它確實有一個缺點：跟鈦和鋁相比，不鏽鋼非常重。鋁在韌度、導熱和重量等各方面都是最好的材質之一。在1960和1970年代，鋁製廚具和鋁製品備受爭議，因為科學家擔心鋁跟阿茲海默症有關聯。然而，近日的相關研究無法證實這點。今天，市面上有了經過陽極氧化處理的鋁製品，可避免在加熱和烹煮過程中直接與食物或液體接觸。鋼、不鏽鋼和陽極鋁都是不錯的選擇，可根據個人的品味和喜好進行挑選，但是最耐用的還是不鏽鋼。

水瓶／水壺[1]

　　容器是任何裝備不可或缺的一分子，屬於 5C 之一，因為要在野外使用天然材料製造裝水的容器非常困難。能夠藉由加熱的方式殺菌是很重要的；此外，若出現失溫狀況，加熱過的液體可以救命，讓身子迅速暖起來。在野外探險的世界裡，水瓶算是新鮮事物。那斯莽克和凱法特的年代雖然有水壺，卻鮮少被提及為日常必備用品。今天，我們比較認識經由飲用水傳染的疾病了，所以會顧慮盛裝容器的品質。無論如何，你一定要確保飲用水的品質。

　　塑膠水瓶既浪費時間，也浪費金錢，因為你攜帶的任何容器都必須要能承受直火。美國疾病管制與預防中心及荒野醫學協會都同

1. 譯註：這裡指的水瓶（bottle）是一般常見的圓柱形水瓶，水壺（canteen）的形狀則類似古人繫在腰間的那種比較扁平的酒壺，過去是美國士兵常用的容器。

意,唯一能夠百分之百確保水經過殺菌後可安全飲用的方法,就是煮沸它。在海拔低於一千五百公尺的正常高度,水一旦煮到大滾,加熱的接觸時間就足以殺死所有水中的病原體。要做到這點,就一定要有金屬容器。我建議使用至少能裝一千毫升的不鏽鋼水瓶。這表示,你一天必須煮四次水才能維持身體正常機能。比這小的水瓶需要煮水更多次,但比這大的水瓶裝滿了又會太重。今天市面上有很多優良的水瓶,但請確保你買到的是一體成形的構造,這樣才會耐火。

市面上的高品質金屬水壺非常少。我所知道的唯一一款不鏽鋼水壺是在 Self Reliance Outfitters 販售的,還附有一個杯子和爐架。市面上的鋁製水壺沒有經過陽極處理,也不像不鏽鋼那麼耐用。

你可以使用細繩和栓扣把水瓶或水壺吊掛在火的上方,或在加熱完畢後以同樣的方式拿走。把雙套結打在稍稍偏離栓扣中央的位置,這樣栓扣在沒有受力時會輕易卡住或鬆脫,但吊掛水瓶時又能卡緊在瓶口。

杯子

杯子常見的材質跟水瓶一樣,而且很多都是設計成可以固定在水瓶底部的。有些杯子附有爐架。要攜帶什麼樣的杯子,是你個人的選擇。以前有許多森林人認為自己的杯子具有特殊意義,可以幫助他們有個順利的野外經歷。有些杯子是木製的,但市面上也有複合材料和 ABS 塑膠材質的杯子。貨真價實的瑞典庫克薩杯是以橄欖綠的堅固塑膠材質所製成;有些金屬杯子上面刻有容量標記,是露宿野炊的好選擇。

　　水壺杯主要是由不鏽鋼製成,但是手把的部分有的是折疊式單柄,有的是蝴蝶狀雙柄。單柄手把的杯子放在地上比較穩固,還可以扣上 D 環進行簡易的改裝,加一根木棍使手把變長,讓煮飯變得更輕鬆(跟瑞典的炊具組非常相似)。另一個簡單改裝杯子的方法是,在杯緣下方鑽幾個跟手把垂直的洞,直徑約八分之一吋。接著,你便可以使用魚嘴撐開器作為杯子的提把,把它當成懸掛的鍋子使用。市面上也能買到很多種杯蓋(給一般的杯子或水壺杯),把杯子變成多用途的鍋具。適用於水瓶和水壺的美軍水壺杯爐有一個新的改良,那就是不鏽鋼爐具,可放在杯子下方,搭配 Trangia 或其他類型的酒精爐代替火進行加熱與烹煮(如果只是要在營地短暫停留或者生火可能造成環境問題,就很適合應用這種方式)。這些用具也都可以在 Self Reliance Outfitters 買到。

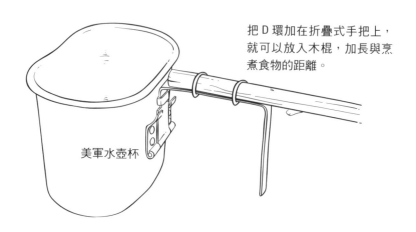

把 D 環加在折疊式手把上,就可以放入木棍,加長與烹煮食物的距離。

美軍水壺杯

▲ 改裝水壺杯

鍋子

　　野營鍋具是以前的森林人最常攜帶的物品之一，這些東西現在也還是一樣重要。有些鍋子可以套疊在一起，因此可在背包裡的同一個空間放置多件鍋具。凱法特在他的著作《露宿與森林技藝》（Camping and Woodcraft）中寫到，個人裝備攜帶一個不大於一夸特的鍋子是必要的，且這個鍋子應該要能輕易裝入背包裡。瑞典炊具組非常適合作為這部分的裝備使用，但是很可惜，這種炊具組很難找。通常，這些鍋子同時由鋁和不鏽鋼製成，附有爐架和Trangia 爐，鍋蓋可以作為淺鍋或水杯使用，主體則是一點六夸特大小的煮鍋。二手軍用品店可以找到很多來自歐洲國家的類似炊具組，單件的一夸特鍋子應該不難找到。Zebra 牌有生產好幾個不同大小的不鏽鋼鍋，Self Reliance Outfitters 則有賣一點八夸特的陽極鋁和不鏽鋼鍋。

　　如果你不在乎有沒有鍋蓋，可以把任何一個符合食品安全的不鏽鋼桶或金屬容器作為鍋子使用，然後在容器邊緣附近鑽握把的孔洞，使用 9 號鐵線做成握把。這個鍋子會成為你夜晚營火旁的好朋友，過了一段時間後，你會發現你的老朋友煮出來的食物都比較好吃。鍋子如果有個密實的鍋蓋，放在背包裡便可提供很好的乾燥貯存空間，是存放生火用品的好地方。一個鍋子和一個不鏽鋼水瓶兼水杯就是個相當好用的組合，適用於任何情況。

吊掛鍋具

在營火上方吊掛鍋子煮東西有好幾種方法,最有用的是三腳架、吊車和可調整高度的掛鉤架。

■ 三腳架

三腳架是使用剪立結把三根長度相等、直徑約一點五到兩吋的木棍綁在一起所製成的。木棍未綁縛的那端應削成楔形或尖頭,以防止在濕濕的地面或雪地上打滑。繩子要留足夠的長度,這樣剪立結綁好後,就可以綁一個栓扣在繩子上。繩子多繞幾圈在三腳架的頂端,就能調整鍋子吊掛在火堆上的高度。栓扣的長度應該大於握把頂端橫跨的長度,這樣才卡得住。請使用 V 型凹槽和雙套結捆綁栓扣。你可以移動三根木棍的位置,輕鬆小幅調整高度,控制鍋子與火焰之間的距離。移動三腳架時,不要去管繩子和鍋子。

■ 吊車

吊車結構有很多種,有的相對簡單,有的較為複雜。簡單的永遠最好,而且大部分的時候比較牢固。最基礎的吊車結構是由一根木棍和一根叉狀木棍組成。長木棍一端要削尖,另一端則要砍出木屋凹槽。把長木棍削尖的那端鑽進土裡,接著在下方放一根叉狀木棍固定住。你可以調整這兩根木棍的角度,進而升高或降低鍋子。鍋子的握把掛在木屋凹槽上,鍋子便不會溜下木棍。

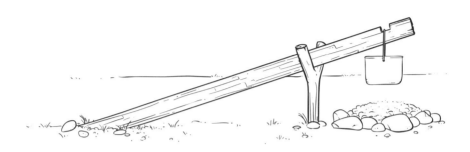

▲ 簡易吊車結構

■ 鍋子掛鉤架／握把吊棍

另一個吊掛鍋子的方法，是使用鍋子掛鉤架，又稱作「握把吊棍」。這根棍子應有數個調整點，以提高或降低鍋子的位置。棍子可以掛在十字棍（在兩根鑽進地面、相距數尺的叉狀木棍中間水平放置的一根棍子）上，或頂端削成水平、可卡進握把凹槽的吊車結構。如果選擇使用十字棍，棍子必須要有數個分叉才能進行調整。到頭來，在木棍上砍出凹槽通常會比尋找原本就有分叉或凹槽存在的木棍還要容易。此外，要記住，若需要用到叉狀木棍，不要使用往兩旁分叉成兩根的樹枝，因為這些很容易斷裂。要使用從樹木本身往外長出去的樹枝，這樣施力時才會是直直往下的。此外，務必將受力的平面砍出一圈斜角，露出木材中心最堅硬的部位，這樣砍擊時那塊區域才不會被打壞。

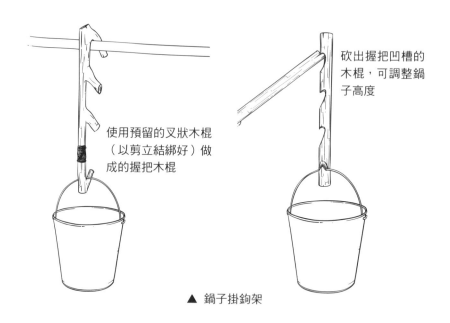

砍出握把凹槽的
木棍，可調整鍋
子高度

使用預留的叉狀木棍
（以剪立結綁好）做
成的握把木棍

▲ 鍋子掛鉤架

煎盤

　　煎盤是一種淺鍋，讓旅人可以煎食物，吃東西也有盤子可用。
當然，如果用鍋子喝湯、徒手吃火堆拿出來的灰燼蛋糕、食用樹枝
叉著的烤肉就滿足了，我們可以完全不需要用煎盤。但，你真的希
望這樣嗎？使用一點動物油脂，煎盤就能讓我們煎食物來吃，針
對長時間的旅程，油煎的食物可以為味蕾帶來很不錯的饗宴。

　　前面提到的瑞典炊具組有附鍋蓋，可以作為淺碗或煎盤使用。
然而，如果你沒有這種炊具組，市面上也有很多使用鋁、鍍鋁、不
鏽鋼和鋼製成的煎盤。煎盤用途很多，額外帶一個很值得。盡量找

有折疊式手把或有凹槽可以插入木棍的煎盤。如果你只是要在食物烹煮的時候找個地方擺放別的食物，或是吃東西時有個盤子可用，那麼有很多鍋蓋都可以實現這些目的。

旋轉烤肉架

你可以把一根叉狀樹枝水平放在另外兩根叉狀樹枝上，完成一個簡易的旋轉烤肉架。把沒有分叉的那一頭削尖，接著從削尖的這一頭劈裂樹枝到距離分叉處約兩吋。將劈裂的這一頭穿過一塊肉，然後把劈裂成兩半的部分綁束在一起，藉由擠壓的力量使肉類緊實。將烤肉架架在兩根垂直插在火堆兩邊的叉狀木棍上，這樣就能一邊旋轉、一邊烤肉，使熟度均勻。如果你的肉類是一整隻獵物，可將木串插進肉類和叉狀木棍，保持穩定的同時，也讓獵物的骨架保持張開的狀態，這樣做會烤得更均勻。

野外求生密技

除了把水殺菌和把肉燙熟所需要用到的桶子，幾乎所有烹飪工具都可以使用天然材質製成。這個部分講到的吊車結構、鍋子掛鉤架和處理食物的用具都是用木棍做成。

木板

木板是從大塊木頭橫切下來的板子，可作為麵包或麵餅等食物的烹煮平台。木板應選用不會流出樹脂的樹種製成，才不會影響食物味道；此外，硬木也比較適合做木板，這樣食物可以挪近火源，又不會擔心麵食還在烹煮時木頭會燒起來。你可以使用木板烹煮任何一種麵包或相似的麵食，但是麵糊一定要濃稠，因為木板通常會傾斜靠在另一塊木頭或石頭上，讓食物接觸熱源。接著，你要旋轉、操控木板，充分利用木炭和火焰產生的熱緩慢煮熟食物。

處理食物的用具

你只需要有鞘刀和折刀就行了，因為你可以利用這兩樣工具製造其他任何器具。最方便的其中一樣物品，就是把鍋裡煮好的食物送進口中的舀勺器具。很多食物和湯湯水水都可以直接就著容器喝，但是如果你想要一支湯匙，雕刻一個也不會很難。取一根已劈對半的樹枝，長約八吋、周長約四吋。將其中一端刻成湯匙的柄，接著使用火堆的煤炭燒出挖勺的部分，或用刀子把挖勺挖出來。鍋鏟也可以用同樣的方式製成，跟做湯匙的方法一樣，只是你不用挖出挖勺，而是要把末端刻成扁平狀。假如你需要叉子，一根簡易的叉狀樹枝就能作為叉子使用，或是拿金屬叉子也可以（如果你不想要用原本烤肉的樹枝吃肉，或者需要從鍋中叉一塊肉來吃，可能就有必要使用叉子）。假如你需要夾子，自己做也很簡單。取一根剛砍下的新鮮樹枝，從中砍一道刻痕，接著把樹枝拗成兩半即可。若需要攪拌棒，簡單的一根樹枝就可以拿來攪拌茶或咖啡裡的糖。

　　關於實際烹煮食物的部分，沒有水氣的平坦石頭可以作為很好的烤盤。視石板的厚度而定，要在石頭上煎蛋或牛排都有可能。用石頭做火堆的背板可留住熱源，適合搭配旋轉烤肉架等其他烹煮法一起使用。將石頭排在火堆四周，可以加熱鍋子或進行烘焙。

■　鑄鐵

　　打從拓荒時代開始，用鑄鐵鍋煮食就一直是優良露宿野炊的標準。有人說，沒有什麼東西煮得像鑄鐵一樣好，保養良好的鑄鐵鍋還會被當成傳家寶。然而，鑄鐵鍋主要的問題就是重量。除非你有運輸工具（如獨木舟、馬或全地形車），否則就算只是攜帶很小一件鑄鐵廚具都會讓你負重程度大增。但，如果真的可以選擇，在營地或木屋野炊這件事上，鑄鐵廚具是相當輕鬆好用的。一個兩夸特的荷蘭鍋加一個荷蘭鍋鍋蓋可以蓋得住的平底鍋就是用來野炊的好組合。

野外求生密技

　　想好好保養你的鑄鐵鍋，請不要用肥皂清洗它們（所謂的保養得當指的是鐵的孔隙充滿油脂，這樣會使鍋子變得不沾，也能增添食物的風味）。使用一件保養良好的鑄鐵鍋烹煮完食物後，用一條抹布把它擦乾淨，就可以收起來了。假如東西卡在表面或你不小心把食物煮焦了黏在上面，請盛裝清水，用火煮滾，然後再把殘渣擦掉，完全擦乾水分。絕對不要使用菜瓜布或肥皂清潔

鑄鐵鍋。新的鑄鐵鍋大部分都已預先保養,但是假如你的沒有,或者你買的二手鍋生鏽了,可用鋼絲球刷掉鐵鏽,再用大量的食用油或豬油塗抹,接著用火加熱。重複這個步驟,直到油浮在鍋中。這時,把多餘的油脂倒掉,跟上面所說的一樣用抹布把它擦淨。

鐵製廚具

市面上有很多透過鐵工技術製成的鐵製廚具,這一節提到的是露宿最好用、用途最多的種類。鐵很重,所以如果要攜帶這類廚具,大部分的時間你會需要有運輸工具。

有一種稱作「松鼠炊具」的鐵製廚具非常好用,是由兩根和棉被捲長度差不多的鐵件組成,可以用來烹煮肉塊、把鍋子吊在火堆上方,或是翻動煤炭、擺弄火堆裡的木柴。這兩根鐵件還有一個功能,就是放在鑰匙孔火坑上方作為平底鍋的架子。要把松鼠炊具拿來吊鍋子或叉肉塊,請把吊鍋子的那一頭穿過另一根鐵件的豬尾巴(也就是捲成像豬尾巴的那端),接著將豬尾巴的另一端直立插進土裡。這便形成了一個吊車結構,可作為湯鍋掛鉤或肉叉旋轉使用(看是哪一端位於火堆上方)。

還有一種在營地很好用的鐵製廚具跟木製的烤肉旋轉架很像,是由兩根直立的鐵件和一根穿過直立鐵件孔洞水平放置的鐵桿所組成。你可以搭配組合各種鐵鉤鐵鍊或自在鉤來調整鍋子在火堆上的高度,或是使用鐵桿烤肉。這些配置正常情況下不太實際,因為它

們很重。但是，假如能找到輕鬆運輸這些工具的方式，它們是非常有用的。

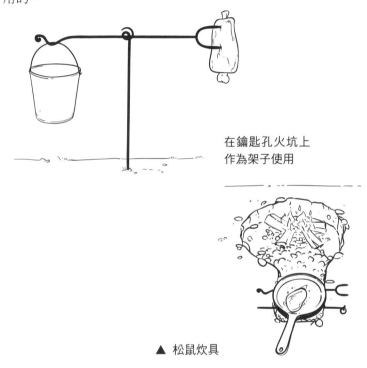

在鑰匙孔火坑上
作為架子使用

▲ 松鼠炊具

爐和火口

　　爐（stove）和火口（burner）這兩個詞其實是不一樣的東西，火口指的是製造火的部位，爐指的是讓鍋子或杯子可以安放在火口上方的架子、格柵等部位（目前市面上的 Trangia 和酒精「爐」其實只是火口）。為避免混淆，後面我會將火口稱作爐，爐稱作爐架，這樣你在搜尋現在市面上販售的商品時才不會搞混。

■　爐（火口）

　　無論是用鋁罐自製的爐子或傳統的 Trangia 爐，市面上所有的酒精爐運作原理都是相同的：把一塊芯（通常是石棉）封在一個密閉空間，在鋁罐底部打洞，讓酒精可以滲到芯裡。爐的中央是個類似貯存槽的部位，將酒精倒入，就能流下孔洞。使用打火棒或裸火點燃貯存槽內的酒精，煙會從密閉蒸汽室裡的芯升起，接著從整個裝置上緣的小洞中燃燒出來，產生噴射火焰。有些人會在裝置裡使用純變性酒精以外的其他觸媒，但我不建議這麼做，因為這些觸媒不是會阻塞出火孔，就是會冒出很濃的煙。

　　瑞典炊具組所使用的原始 Trangia 爐設計若填滿酒精，大部分可以燃燒三十分鐘左右，搭配好的爐架使用，約五分鐘就能煮滾一夸特的水。市面上的新式 Trangia 爐也不差，但原始設計還是最牢固的，很多在網路上都能以二十到一百美元的價格買到，可以用一輩子。Trangia 爐唯一可能需要更換的零件只有用來封住蓋子的 O 形環，讓爐子在填裝有酒精的情況下可以安全存放在背包裡。O 形環在網路上買得到，但是大部分的五金行也都找得到品質足以媲美的商品。這些爐子經過了時間考驗，比現代的多燃料戶外爐還不容易出問題。

■　爐架

　　爐架可用來墊高在爐子（火口）的火焰上方進行加熱的鍋子或杯子，讓噴射出來的火焰和物體底部之間有空間

使空氣流動。市面上有許多可折疊的小爐架，但是很多
都沒有提供擋風板。瑞典炊具組所附的爐架不只是設計
成爐架，也是一個可跟鍋具疊套在一起的擋風板，消除了
攜帶兩件個別裝備的需求。專為美軍水壺杯爐製造的舊
式爐架設計成開放式的套管，可跟杯子套疊，並有供氧
的氣孔。CanteenShop.com 的創辦人羅伯‧辛普森（Robert
Simpson）近日設計了一款專給美軍水壺杯爐使用的爐架，
除了作為架子和擋風板，平面還可兼燒烤用。CanteenShop
跟 Self Reliance Outfitters 合作，也製造了杯子、水壺杯和
鍋子的不鏽鋼爐架，具有上述的所有好處。別忘了，你使
用的爐架必須要能跟炊具組的其他物件套疊在一起，才不
會多佔背包的空間。你可以使用任何一個大型鋁罐製作出
速成爐架，把罐子的頂部和底部割掉，接著在距離頂部和
底部三分之一的地方鑽幾個洞，讓氧氣流通。

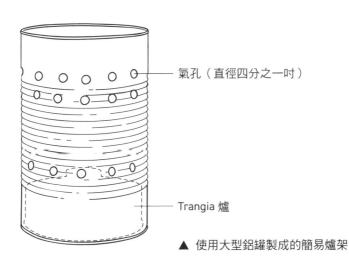

氣孔（直徑四分之一吋）

Trangia 爐

▲ 使用大型鋁罐製成的簡易爐架

野炊的訣竅和妙招

1. 烹煮任何肉類時，水煮的方式可以保留最多的營養價值。建議把燙肉的水也喝掉，因為裡面有很重要的脂肪。

2. 用來烹煮食物或直接放在火堆裡的石頭絕對不能取自溪床，因為就算看起來是乾的，仍有可能含有水分，加熱後會破裂。石頭爆炸時，飛出來的碎片可能帶來很大的傷害。

3. 火可以用來取暖，煤炭可以用來煮東西。若有料理需求，務必先把火燒盡，留下大量煤炭。

4. 務必慎選生火位置，考量風的方向和強度，以免火勢失控。

5. 離開一個地方之前，應完全撲滅火堆，不可有煙從炭火堆冒出。將炭化的東西全數壓碎、灑在各處，對土地造成的影響才能最小。

第五章

遮蔽

> 「在林木茂密、地勢起伏的地區,舒適的停留點通常很容
> 易就找到了……。在平坦的地區,像是開闊的平原或長
> 有樹木的低窪地帶,可能就會很難找到良好的水源與乾
> 燥的高處。」

——霍拉斯・凱法特,《露宿與森林技藝》,1919 年

　　想要為旅程選擇合適的遮蔽裝備,必須考量到環境、季節與
在野外停留的天數。使用耐用的材質蓋好的遮蔽處,可以把可能危
及性命的狀況轉變為安全、溫暖又乾爽的一晚。為了幫你選出最適
合的裝備選項,本章詳細列出了許多遮蔽選擇,包括外帳、睡袋和
毛毯的種類,乃至於行進途中或緊急情況可以自行建造的天然遮蔽
物。你也會學到一些必要技能,像是如何保養不同的遮蔽材質、製
作帳篷,還有攜帶遮蔽裝備時可以運用的摺法和存放方式。從現代
軍用模組睡眠系統的露宿袋到傳統的羊毛毯和火堆,本章都會討
論到。你可以在這裡找到選擇、保養 5C 之一的遮蔽裝備所需的資
訊,打造出免受風吹雨淋的微氣候。

外帳與外帳帳篷

外帳和外帳帳篷最大的優點是它沒有地布。一般帳篷的防水地布可能帶來很多問題，包括：

1. 水可能流到帳篷底下滲進來，然後又被防水材質留住。

2. 如果水是從上方滲進帳篷，地布會把水留住。

3. 鋪有地布的帳篷底下沒有空氣流通，濕氣也無法散逸，使凝結的水珠被困在裡面，變成一場夢魘，困擾你一整晚。

外帳和外帳帳篷便於攜帶和打包，也能根據現場條件和季節做出不同配置。外帳最常見的材質有聚丙烯、塗矽尼龍、帆布或油布。這些材質全都有各自的優缺點。

聚丙烯和塗矽尼龍

聚丙烯是一種輕量材質，可以用相當便宜的價格購得。然而，它的壽命短、耐用度差，不適合短程以外的任何用途。經驗豐富的露宿老手絕對不會想拿這種材質作為經常使用的遮蔽裝備，因為它對環境具有潛在的危害。聚丙烯還有一個問題（任何材質都可能會有），那就是使用這種材質做成的外帳一定是用鋼扣（金屬扣環）綁外帳，而不是縫在裡面後再經過加強的環圈。既有的環圈或真正的固定點永遠是最好的，可提供較佳的支撐，對材質造成的壓力也較少。

塗矽尼龍是一種浸過矽以產生防水效果的尼龍材質，也是目前為止最受歡迎的遮蔽外帳材質。塗矽尼龍主要的優點是它非常輕，

可以壓縮成非常小的體積，容易打包；對於想在野外待很久的野外求生者來說，這種材質的主要缺點是它非常不耐火。很多公司也都仍是使用鋼扣在這種材質的外帳上，在緊繃狀態下就會壞掉。如果你想用這種材質，市面上還是有很多好的塗矽尼龍外帳，但要記得，就跟其他重要裝備一樣，你的外帳也要能夠發揮多重功能且經久耐用；使用塗矽尼龍外帳把一隻鹿從樹林中拖出來，肯定會毀了這塊布。

帆布

傳統的帆布是最堅韌的外帳和外帳帳篷材質。今天，許多帆布外帳都比過去還要防燃防霉，使帆布成為長時間用在遮蔽方面的首選材質。帆布材質的主要缺點在於它的重量，除非有運輸工具，否則超過 7×7 尺的大小都會過於笨重。許多帆布外帳都有縫在裡面的固定點，但你還是要避開鋼扣。

大小 8×8、9×9 或 9×12 尺的外帳帳篷最適合單人使用。我非常偏愛 Tentsmiths.com 的埃及油布，攜帶輕便又耐用。如果你要使用外帳一整季，它在各種天氣條件下都要能夠很堅韌。

■ 製作帆布帳篷

你可以使用任何類似畫家佩用的素色帆布罩單製作簡易的外帳帳篷。9×12 尺的大小便能做出多種配置，並使用 Kiwi Camp Dry 或 Thompson's Water Seal 等產品快速輕鬆地進行防水。你會需要在帆布上做出固定點，

以便拉營釘、綁防風繩。首先，將帆布攤開在地上。待
會，每個角的處理方式相同，用帆布把彈珠、石頭或一
堆樹葉紮起來，綁好後留下繩尾，形成一個繩圈。四個
角先各紮一個。完成後，將帆布縱向對摺，在四個角和
中心點也紮出繩圈，角落到中心的距離相等。接著，從
另一個方向將帆布對摺，進行跟前面同樣的步驟，使用
彈珠、石頭或一堆樹葉在各個角和每邊的中心綁出繩
圈，間距相等。完成後，把帆布攤開，往內摺到邊的中
點，同樣四個角都要做出固定點。現在，總共應該會有
十九個固定點，可以輕鬆做出好幾種不同的配置。外帳
帳篷的搭建會在本書的第二部分進一步說明。

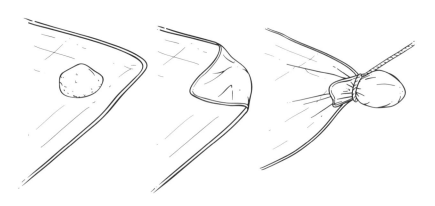

▲ 使用石頭綁外帳繩圈

油布

　　油布外帳適合長期使用，且高品質的油布因為是用高紗支數的棉花製成，重量也相當輕，8×8 尺的油布外帳就能很輕鬆地打包攜帶。油布唯一的缺點是接觸直火會燒起來。有些油布比其他油布重，這要看製造時所使用的棉花類型而定，但是優良的埃及棉通常質輕耐用。請確保產品使用的是環圈，不是鋼扣。

■　製作油布
　　你會需要：

☐　布重超過八盎司的畫家素色罩單

☐　一夸特溶劑油，可在大部分的家居店以油漆稀釋劑的
　　形式買到

☐　一夸特熟煉亞麻仁油，可在家居店買到

☐　水泥色粉（選用）

1. 用洗衣機將罩單洗淨烘乾，這樣可以使纖維閉鎖。

2. 以一比一的比例混合溶劑油和亞麻仁油。你需要結合兩種化學物質，因為亞麻仁油會使布料防水，而溶劑油則會讓油變乾。假如使用生的亞麻仁油，布料就乾不了，會一直油油黏黏的。

3. 將混合物搖晃均勻。

4. 加入任何一種水泥色粉，調出你想要的顏色。

5. 外帳掛在圍欄或晾衣繩上，將混合物均勻地刷上整張布，務必使塗料充分飽和。

6. 把外帳繼續掛著直到乾燥，應該會需要四十八個小時左右。塗料的味道大約要一週才會散去。注意，亞麻仁油是可燃物質，請讓外帳遠離火源。

睡墊

市面上有很多使用各種材質製成的商業化睡墊。充氣睡墊容易刺破，但是摺起來的面積比泡棉睡墊小。而泡棉睡墊非常不容易被樹枝或樹根刺破，地面潮濕時也很容易乾。我偏好到住家附近的大型零售商買瑜伽墊來用，因為是黑色的，所以可以吸熱。這些墊子比傳統的睡墊還有彈性，因此也可用在急救方面，像是固定脫臼的膝蓋或骨折。無論你使用哪一種睡墊，都要符合你的需求。任何一種睡墊壓縮後都必須夠厚，才能抵消熱傳導效應（地面溫度跟體溫之間達成均衡會造成熱量流失），但又不能太厚，才能綁在背包外部攜帶。

落葉袋

落葉袋是用輕量材質製成，跟身體差不多長的袋子，三邊縫合，可填滿落葉草堆作為床墊使用。由於這種袋子是用輕量材質製造，因此可以摺得很小，不會佔什麼空間，也不會增加什麼重量。落葉袋也可作為緊急睡袋或是額外的保暖方式。這些袋子最棒的地方是可以防止地面的低溫傳導，而且跟睡墊不一樣，它們佔的空間很小。不過要注意，填裝落葉袋需要花點時間。

緊急救生毯

　　緊急救生毯在任何一種裝備裡都很好用，可當作熱反射物、毯子、睡墊或外帳。可重複使用的救生毯（你也應該攜帶這種救生毯）大部分是 5×7 尺。大部分的緊急救生毯每個角落至少有一個鋼扣。雖然這不是連接堅硬物體最理想的方式，但在緊急情況下也很有用。這種毯子是很棒、很輕的一項資源，可以在遮蔽處的地面創造一道水氣屏障。冬天時將反射面朝上、夏天時將反射面朝下，可發揮最大效能。

吊床

　　吊床已經問世好幾百年，雖然對現代的森林人來說算是十分新奇。吊床的優點是可以讓你遠離地面上的小動物，若搭配好的外帳，就能輕鬆保持乾燥，即使下著滂沱大雨也不怕。此外，吊床非常輕、好打包、可快速架設，並能讓你睡得非常舒適。大部分的現代吊床是用尼龍類的降落傘材質製成，但是也可以用繩索或帆布製作。

■　架設吊床

　　架設吊床並不複雜，因此當你要走得快或不想增加重量時，吊床相當適合。大部分的現代吊床都是使用粗重的繩索或尼龍扁帶等捆綁用具綁在兩棵樹之間，且大部分都配有鉤環可以扣住繩子。要將吊床繃得多緊是你個人的選擇，但是要記得，不管你綁得有多緊，剛開始躺上去時，吊床的綁繩都一定會延展。有些人喜歡把

吊床綁得很緊，覺得這在他們睡覺時可以給予較好的支撐，有些人則喜歡鬆一點。

在吊床上方搭一頂外帳作為防水屋頂，是個非常棒又簡單的野營配置，特別是氣溫很溫和時。你也可以在較寒冷的環境或季節使用吊床，但是務必特別小心對流的問題，以免失溫。要避免對流，可在吊床下面掛一個厚厚的睡墊或底被，這樣空氣就會困在吊床和墊被之間，對流風又不會接觸緊貼著身體的吊床底部。在較冷的天氣裡，你也可以使用睡袋或羊毛毯搭配吊床。把外帳搭得低一點，也可以留住更多身體釋放的熱量。

睡袋

最保暖的方式，就是將暖空氣留住，封鎖在身體四周的空間。你若能將身體自然釋放的熱量困住，就可以長時間保持溫暖。睡袋能幫你做到這點。

睡袋現在已成為露宿的主流。今天，市面上有許多種類的合成材質可以作為隔熱填充，在睡袋裡創造蓬鬆度，也就是留住空氣的空間。羽絨或羽毛填充的睡袋也買得到，而且這些類型非常保暖。然而，這些睡袋在凝結和濕氣方面具有重大缺陷，在野外經過短短幾天，就會吸飽來自身體的濕氣。如果你是在乾燥、較不潮濕的地區進行野外求生，外層為帆布、內層為羽絨的睡袋在寒冷的夜晚會是一張舒適的床。

■ **軍用模組睡眠系統**

　　今天，我們有合成材料可作為隔熱材質，而其中最棒的選擇是軍用模組睡眠系統。這個系統使用了 Gore-Tex 的露宿袋（一種防水外覆層），在任何惡劣的天氣下都是非常便利的短期選擇，特別是當資源短缺或環境影響受到限制時。挑選所需要的裝備時，要記得合成材質的睡袋經常得晾乾，而這在某些季節和地理位置可能無法實現（在正常的乾燥環境下，合成睡袋對獵人來說可能是最好的短期選擇）。

　　模組睡眠系統包含一個外層防水用的 Gore-Tex 露宿袋，及兩個內層填充合成材質的睡袋，一個在較低溫的氣溫下使用，一個則在適中的氣溫下使用。在非常寒冷的時候，你可以結合兩件睡袋一起用。市面上也有很多來自美國以外國家的軍用睡袋，可以用相當親民的價格買到。我發現，瑞典的睡袋非常寬敞，且氣溫接近冰點時仍十分溫暖。搭配一條標準單人羊毛毯使用，這樣的組合不到五十美元。

■ **露宿袋**

　　露宿袋是將頭部和睡袋包起來的防水袋，能給予另一層抵禦寒冷與濕氣的防護。許多露宿袋其實就是一種管狀帳篷，在睡覺時提供一個可呼吸的密閉空間，將蚊蟲和風雨隔絕在外。有一些露宿袋是直接跟睡袋相連的 Gore-Tex 可呼吸外殼，如軍用模組睡眠系統使用的那種。露宿袋防水，可為你的睡眠系統增添額外的隔熱效果。

■ **攜帶**

攜帶睡袋時,把它當作棉被捲一樣打包,捲起來掛在背包外即可。

羊毛毯

目前來說,羊毛毯在長期使用和用途多寡方面是最好的選擇,但若要睡得舒適,需要搭配落葉堆或落葉袋,可能也會需要在靠近睡覺的地方生一個相當大的火。

野外求生密技

對喜歡蓋羊毛毯睡覺的人來說,了解跟火堆相對的平方反比定律及圓材背板的應用是絕對必要的。所謂的平方反比定律指的是,某個距離之外的火堆讓人感覺到的熱度會隨著距離的增加而減少。試想,有個人站在離火堆一公尺的地方,假如他再遠離火堆一公尺,感受到的熱度將只會是原本距離所感受到的熱度的百分之二十五。在決定睡覺用的毛毯該放在離火堆多遠的位置時,請記住這點。

很多人認為,現代的羊毛混紡毛毯可以讓你在野外時保持溫暖乾燥。這並沒有錯,但你應該明白,混紡的羊毛比例越高,毛毯的效用越好。使用百分之百的羊毛製成的毯子防水、耐火、溫暖,即使弄濕了也能保留百分之七十到八十的隔熱值。羊毛比例百分之七十的毯子效力只有百分之百羊毛毯的百分之七十左右。

　　然而，就算是百分之百的羊毛毯，也不是每一件都具有同樣的效果，因此購買前務必考慮幾件事。使用初剪羊毛（即第一次紡織的羊毛）親手以織布機織成的毛毯，永遠比機器製造的毛毯優越。織得比較疏的毯子較為理想，因為重疊時可創造較多蓬鬆度。

　　帶一條加大雙人毯和一條標準單人毯，就能提供最多選擇，不僅可以睡覺用，也可披在身上。羊毛毯的這項萬用特性使它擁有其他寢具（如睡袋）所沒有的絕佳優勢。假如你找不到厚羊毛毯，可將較薄的毯子縫在一起。Hudson's Bay Company 這個優良品牌的毛毯仍可在二手商店、跳蚤市場和 eBay 這樣的管道上以合理的低價買到。

天然遮蔽物

　　建造天然遮蔽物的技能和知識是任何野外求生新手所應該掌握的最重要的訣竅。為什麼？因為適當的遮蔽物是在野外生存最重要的環節。很多弄丟了小則會帶來嚴重不便、大則危及性命的重要裝備，都能輕易地放在身上，甚至不需要用到任何背負系統。砍切工具、點火裝置和容器可以輕易地掛在皮帶上，繩具可以拿得回來或放在口袋裡，但適當的遮蔽物又是另外一回事了。假如你因為任何原因遺失或損壞了遮蔽物，你一定要知道怎麼用手邊有的素材建造一個新的。

　　如果你沒有好一點的外帳或帳棚，許多不同形式的遮蔽物都可以自己建造。但，了解應該建造哪種類型的遮蔽物、應該使用哪些材料，才是控制傳導、對流和輻射的關鍵。建造任何天然遮蔽物時，最先要考量的是該地區可取得、可使用的建材有哪些。倒木對

環境造成的衝擊最小、最不需要耗費體力，收集也最不需要花時間，但你務必確保其結構上的安全。這些雖然是倒木，但是等你建造完畢之時，它們卻可能需要支撐相當大的重量。可能的話，任何主支撐（直徑至少三吋）都應現伐。不需要支撐總重量的外框架可使用倒木建造，不會有什麼風險。

天然遮蔽物主要有三種形式：單面遮蔽所、A 字遮蔽所和落葉小屋。然而，你也可以模仿外帳的架設型態來建造天然遮蔽物。

■ 單面遮蔽所

如果天氣很好，甚至來點微風也不錯，那麼單面形式的遮蔽所會是最棒的。要建造這種遮蔽所，首先在兩棵樹之間綁一根橫跨的木杆。在其中一側添加幾根幼樹的樹幹，跟地面呈 45°角，接著編進水平的藤蔓或枝條。完成後，要進行防水，由下到上層層鋪蓋更多枝條，生長的那一端永遠往下倒著放（這樣就能把水排走。假如枝條是根據生長的方向放置，水會積在連接處，流進遮蔽所）。避免使用會接住雨水的樹枝，讓水滴到遮蔽所裡。

■ A 字遮蔽所

針對比較險惡、風雨交加的天氣，可以在單面遮蔽所的另一側再添加一面，建造從兩面遮風擋雨的 A 字框架。同樣地，不要讓枝條從裡面突出來，否則遮蔽所會積水。天氣越冷，鋪蓋的樹枝落葉就要越厚，如果想要有隔熱值，至少要有三吋厚。

遮蔽

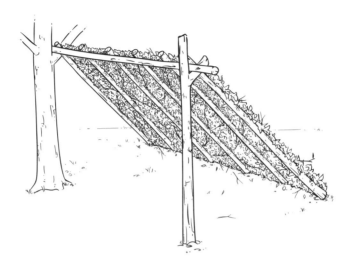

▲ 單面遮蔽所

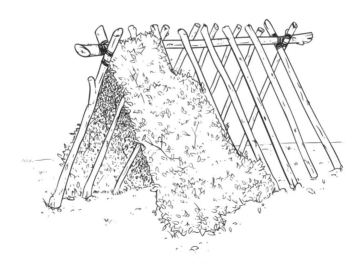

▲ A 字遮蔽所

■ 落葉小屋

在極寒冷的夜晚，尤其如果又無法生火的話，落葉小屋是必要的。這是從 A 字遮蔽所簡易改造而來，讓橫杆的其中一端落地，創造出有一個小開口的三角形密閉結構。這些遮蔽物有一個重點要記得，那就是它們只要能容得下你，這樣就夠大了。你一定要限縮空間，才能留住內部的熱量，因為熱量完全都只來自你的身體，要被困在遮蔽物裡面。遮蔽物地面上鋪蓋的樹枝落葉在壓縮後至少應該要厚達四吋，才能避免傳導的效應。進到遮蔽所後，可以使用背包擋住入口，就像活板門一樣。

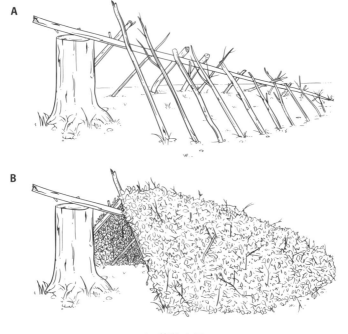

▲ 落葉小屋

聰明遮蔽的訣竅和妙招

1. 在寒冷的天氣中用外帳作為地面上的遮蔽物時，可利用落葉或雪來進行邊緣縫隙的隔熱，便能減少對流風從這些地方吹進來。

2. 白天時，吊床也能變成很棒的椅子，只要縱向架設在三角架上，中間加一根橫槓即可。

3. 如果需要讓外帳重新恢復防水特性，一個簡單的辦法是使用二比一的蜂蠟和牛油或豬油製成的肥皂塗抹整個外帳。

4. 使用落葉袋當床墊時，假如可以取得的落葉全都是濕的，可先用五十五加侖的垃圾袋套住落葉袋，再塞東西進去，防止濕氣滲入。

5. 睡覺的地方永遠要離火堆餘燼至少一大步，以免火花飛濺。

第六章

點火裝置

「擁有在任何時刻都能點火的手段和知識,是在野外過活生存的必要條件。」

——莫斯・科尚斯基,1987年

打從遠古時代,人類就需要火。火不僅能讓身體保持溫暖,也能用來烹煮與保存食物、在記錄狩獵活動時點亮洞穴黑暗的牆壁,並在夜晚就寢之前讓人有點東西可看。火也被用來驅趕野獸,使人類不會在睡覺毫無防備之時遭到攻擊,同時還能夠讓人在晚上避開地上的隆起物(無論是真的有隆起物,或者是心理作用)。今天,我們對火的需求沒有消減。我們需要火的熱源在寒冷的夜裡取暖;我們用火煮飯、把水加熱;我們靠火把水變得安全可飲用。

既然知道自己需要火,你就需要在裝備裡加入點火裝置。原始的點火方式有百百種,多到我可以寫一本書來講解,可是別忘了,我們是要追求舒適。你當然可以練習自己的技能和「工藝」,但你也必須做好準備。只靠自然原料非常難製造火(特別是在某些環境),而且需要相當高超的技巧。今天,我們有三種現成可靠的點火方法:

1. 打火機

2. 打火棒

3. 放大鏡（或聚光鏡）

打火機

　　就跟其他任何裝備一樣，市面上的打火機也有好幾千種。哪一種最好？在惡劣天氣裡最可靠、沒使用時放在背包裡能維持最久、需要時用起來最輕鬆的那一種。比克牌（BIC）打火機是這種打火機當中的先驅。需要添加液態燃料的打火機容易揮發，而零件需要更換的打火機則是太過複雜、不可靠。在使用輕鬆方面，鮮少有其他打火機可媲美比克牌！不要安於廉價的山寨版，要去買真正的比克牌，可以的話最好買橘色的才好找。

　　你至少應該要有三個打火機，一個放口袋，一個放腰包或側背包，一個放主背包。打火機幾乎沒有重量，卻能帶來很大的好處。好的打火機或其他裸火裝置的基本準則是，五秒鐘就要能夠點燃火種，否則就是浪費資源。

　　比克牌的打火機有一個重大的缺點，那就是畏寒。打火機本身的溫度如果在攝氏零度以下，就無法點燃。要解決這個問題，把它放在貼近身體的口袋是最好的做法。假如打火機因為某個原因弄濕了，就要等它乾了才有辦法點火。你可以將它靜置風乾，或者拆掉前殼，擦乾點火的齒輪，再把齒輪裝回去便可運作。

打火棒

打火棒、金屬火柴、密鈰合金——這些全都是相似詞,指的是一種使用鐵、鎂、鈰、鑭、釹、鐠等發火性金屬製成的堅硬棒子。這些金屬有的燃燒溫度非常低,敲擊時的摩擦就會使它產生燃燒現象。要做到這一點,你需要比打火棒的材質還堅硬的 $90°$ 直角。這個堅硬的直角會敲掉打火棒的成分,製造出攝氏一千六百度左右的火花。在野外時,最好使用又大又長的打火棒,這樣可以增加表面積和長距離的摩擦。打火棒越長,敲擊時就能敲掉越多成分,進而製造越多燃燒的金屬(火花)。我喜歡攜帶直徑半吋、長度六吋的裸打火棒,末端用一吋的大力膠帶纏繞(作為握把使用,緊急時也能延長燃燒)。很多打火棒都有塑膠、木頭或甚至鹿角製的握把,但除非這些握把真的有鑽洞釘住,否則即使是環氧樹脂也無法防止打火棒在長時間後跟握把分離。既然如此,那不如買一根裸的打火棒,使用不會脫落(除非刻意要拆)的膠帶纏繞。

打火棒的缺點非常少,但是如果一段時間沒用,便有可能氧化。你可以使用刀背刮除氧化的部分,或是噴一層薄薄的塗漆,下次要使用時再刮掉。如果多次嘗試打火所施加的力道不均,也有可能讓打火棒凹凸不平。你需要把表面弄平,打火棒才能正常運作,否則敲擊時就會像開車遇到減速丘一樣。要把表面弄平,你得施加更大的力道把凸出的部分刮除,讓打火面再次變平坦。若有正確敲擊打火棒,應該不需要敲超過三次就能點燃火種。如果沒辦法,那表示火種有問題,你必須找出原因。打火棒是一項應該節省的資源。

放大鏡 (聚光鏡)

從管理裝備資源的角度來看，放大鏡 (即聚光鏡) 其實是最好的生火方法。只要太陽有出來，光靠天然素材就能製造餘燼。如果你有製造炭化材料，幾秒鐘的時間便可以利用太陽光輕鬆點燃它。鏡片至少應該要有五倍的放大率；不過，大小其實比放大率還關鍵，蒐集太陽光的表面積越大，效果越好。然而，你也不需要太過頭，直徑一點五到兩吋的鏡片就很好用了。有一種稱作哈德遜灣菸草盒 (Hudson Bay Tobacco Boxes) 的容器，最初是設計用來攜帶菸草、點燃菸斗的，有內建的玻璃，現在被用來攜帶火種。這種菸草盒可以放置炭化材料或其他生火用具，也可以透過太陽光直接點火，功能完備。壞掉的望遠鏡鏡片或者菲涅耳透鏡也都可以運用。

刀／斧刃

如果刀子的刀刃是由高碳鋼製成且洛氏硬度夠好，你也可以拿它作為傳統的燧石與鋼鐵點火組合。這個方法會需要使用到燧石、石英等莫氏硬度等於或大於七的石頭，用來敲擊刀背，把刀脊的鋼鐵粒子敲掉。這些粒子具發火性，就像打火棒一樣，只是敲出來的火花僅攝氏四百二十六度左右。除非是使用可作為火種的真菌類，否則這個方法需要靠炭化材料才能點出餘燼。接著，你可以用餘燼點燃火種堆或人工鳥巢。

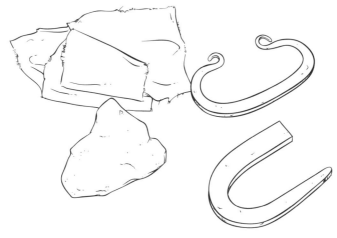

▲ 燧石與鋼鐵組

鑽木取火

　　在這一節，我將說明原始生火的基礎方法。很多因素都會影響點火的成敗，而大部分的書都把這件事寫得比實際上簡單。首先，你要知道所有的火都需要熱能、燃料和氧氣才能燃燒。你的目標是製造出煤炭，再將煤炭放進鳥巢，把它吹出火焰。要讓燒出餘燼的木屑冒煙，才能製造煤炭，而這就表示你得限制餘燼內部的氧氣流動。兩根木棍之間產生的摩擦力會創造塵屑，堆積在一個表面積很小的小洞內壓實，進而阻礙氧氣流動。空氣的濕度和材料的潮濕程度是點燃成敗與否最大的因素，因此根據環境的不同，這些可能大大增加或減少成功的機率。

　　另一個生火的重要因素是材料。材料必須柔軟，作為生火板和紡錘使用時往下施壓的力量才能輕鬆鑽出微小的木屑。

在美國的東部林地較適合的原始生火工具為弓鑽。你需要用四個零件來做出弓鑽。握把（或稱軸承座）是最難在大自然裡製造的，因為這個部分應出現最少摩擦。也就是說，握把應該使用比紡錘和生火板還要堅硬緊密的木材製作。握把若出現任何摩擦力，都會減少紡錘跟生火板的摩擦，讓整件工具操作起來困難不已，省能效果減少。紡錘就是「鑽」的部分，用來在生火板上鑽出木屑集塵；塵屑會因摩擦和速度產生的熱起火燃燒。基本上，紡錘和生火板應用同樣的木材製成。選擇木材時有一個不錯的參考準則，那就是指甲要能掐出痕跡。

同樣地，潮濕程度是整組工具的兩個部分最關鍵的重點。生火板是底部那個「被鑽」的零件，利用紡錘鑽出成堆等待點燃的微小塵屑。弓的部分可以用任何一根堅固的木棍做成，如果木棍本身有輕微的弧度，長久來說會很有幫助。初伐的木頭或倒木都可當作弓使用，只要能夠讓一條線或弓弦繃緊也不斷裂、長約三尺即可。

零件都準備好了，接著要依循以下通則：

- 紡錘直徑應該跟大拇指差不多，長度則相當於手掌張大時大拇指指尖到小拇指指尖的長度，約九吋。

- 生火板必須是紡錘的二點五倍寬，厚度約半吋。

- 姿勢也是用這個方法生火的致勝關鍵之一。你應該將握著軸承座的那隻手的手腕卡在脛骨，並讓紡錘跟生火板保持垂直。

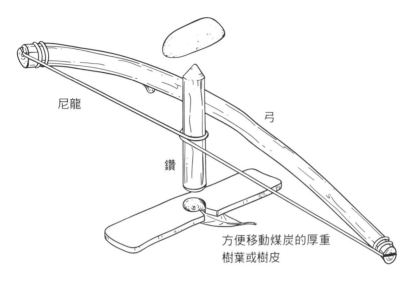

尼龍

弓

鑽

方便移動煤炭的厚重
樹葉或樹皮

▲ 弓鑽生火組

　　一開始在生火板上轉動紡錘（以鑽出煤炭）時，轉動速度不要太快。施加穩定下壓的力量，運用弓弦的全長讓每一下都能旋轉最多圈。塵屑開始堆積在凹槽處時，便可以慢慢增加速度，這樣就會產生摩擦熱，使堆積的塵屑起火，變成一團冒煙的煤炭。大部分學員所犯下最大的錯誤，就是一開始便速度過快。這樣做會產生熱能，卻沒有塵屑可點燃。

炭盒

　　炭盒是每個森林人必備的裝備之一。任何類似裝薄荷糖或鞋油的那種馬口鐵盒都可以。你要使用這個盒子製造炭化材料以協助生火，特別是當人工鳥巢或生火條件有點潮濕時。快速點燃炭化材

料，就能保證獲得餘燼，提供點燃人工鳥巢必需的熱能。把棉花、腐朽材或植物柔軟的內髓等天然材料放進盒內，蓋上蓋子，再把盒子放在炭火堆上。透過極度加熱裡面的內容物卻又不讓氧氣進去，你就能製造出像木炭一樣的炭化材料。務必要讓盒子冷卻後再打開，否則高溫的炭化材料接觸氧氣後會燒起來。放在一般的馬口鐵盒裡，幾塊 2×2 吋的棉花大約需要十分鐘進行炭化。

野外求生密技

要測試你的炭化材料，你可以使用現有的任何點火裝置（這就是製造這個材料的優點──只要炭化正確，單一火花應該馬上能夠產生發亮的餘燼）。要使用太陽光點燃炭化材料，利用聚光鏡蒐集的直接光線照射不到五秒鐘應該就能做到。萬一在路途中或前一天沒找到適當的人工鳥巢或火種堆材料，必須運用次要材料時，這個方法很安全。

安全又成功生火的訣竅和妙招

1. 如果找得到管狀燭芯，可以用它來包覆使用完畢的打火棒以防止氧化。這種燭芯也可用來製造餘燼：用火點燃其中一端，接著再悶熄，使它炭化，搭配打火棒或聚光鏡就能創造出餘燼。

2. 要練習原始的生火方法，但也要準備現代的生火工具，以備不時之需。練習較為原始的方式可以讓你更認識火三角的操控，幫你得到想要的結果。

3. 比克牌打火機是判斷環境溫度的好工具。如果放在戶外的毯子上無法點火，就表示氣溫在零度以下；如果氣溫在零度以上，比克牌打火機應該可以輕易點著（當然，前提是打火機沒有壞掉）。

4. 利用太陽光生火最輕鬆的時機是早上十點到下午兩點之間，太陽升得最高的時候；在夏季永遠比在冬季容易。

第二部分

實地操作

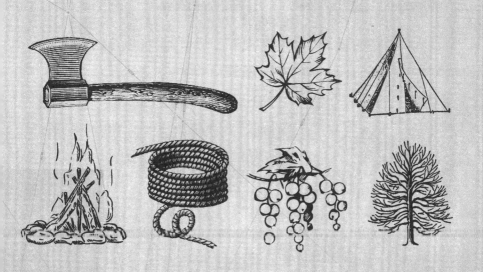

In The Bush

紮營

「遮蔽物提供一個微型環境，可補充衣物的不足或讓你脫掉笨重的衣物，尤其是當你在寒冷的天氣裡不想再移動或想睡上一覺時。此外，遮蔽物也可以提升溫暖身體的火堆帶來的效果。」

——莫斯·科尚斯基，1987 年

在野外歷險期間，選擇紮營地點是你所會做出最重要的決定之一。這個決定很大一部分是以 4W 這套簡單的原則為基礎，不過也有其他要考量的因素，包括：

- 你預計停留多久？
- 你只是要快速吃個午餐休息一下嗎？
- 你只是要停留一晚就繼續走，還是打算尋找一個基地營，接下來數天的活動都會回到那裡過夜？

選擇長時間作為基地營使用的營地時，必須考量得更謹慎，因為鄰近資源最終會有枯竭的問題。

4W

所謂的 4W 是一份非常簡單卻十分重要的考量清單,在選擇一個適當的紮營地點時必須好好檢視。分別是:

1. 木材(wood)
2. 水(water)
3. 風(wind)
4. 危木(widowmaker)

■ 木材和水

第一個 W 是木材。每次停下來紮營時,務必問自己下列問題:

- 我計畫在這個營地環境完成的任務所需的木材,可以在附近找到嗎?

- 這裡的木柴夠我在停留期間使用嗎?

- 這裡是否有夠多的倒木,還是我得伐木?(這一點可能很重要,要看你帶了哪些工具)

- 附近有沒有建造用的木材可以讓我用來建造遮蔽物的結構、烹飪器具或其他我計畫完成的手工製品?

- 我所能取得的木材是適合用來生火暖身或生火煮食的樹種嗎?

基本上,要建立初步的柴火堆並快速生起溫暖身體的火,你應選擇較柔軟的樹種,像是柳、楊、松和柏;如果

你打算煮東西，需要可以維持很久的炭火，不要上述某些樹種大量存在的樹脂和油脂，那麼你應選擇梣樹、核桃、橡木、山核桃等硬木樹種。

第二個 W 指的是水，就跟木材一樣，紮營前也有一些關於水的重要問題得先考量：

- 在距離營地不遠的地方，是否有水源可輕易進行收集？

- 該水源是流動還是靜止的？靜止的水源夏季會蒸發，並會有死水的疑慮。任何源自地下的水源至少都要煮沸過，但可以的話最好是過濾加上煮沸。

- 水源是否大到足以供養食用魚？

- 水源是否會吸引其他動物，如青蛙、螯蝦、烏龜等？水源是否大到會吸引哺乳動物把這作為日常水源使用？

這些問題在你決定基地營的地點時都很有幫助。

■ 風和危木

第三個 W 是風，選擇營地時，要考慮到風會不會讓火勢失控，也要思考如何對抗或利用對流風。此外，搭設外帳時也要考量風，因為風可能會整晚將火堆的煙吹向你的臉或遮蔽物，大大影響野營的樂趣。營地的海拔高度會影響你接觸到的風量多寡，在稜線上紮營會吹到較多風，但

在地勢低的地方紮營則會有低溫的問題，因為熱空氣會上升、冷空氣會下沉。因此，可以的話應該選擇地勢中高處。

第四個 W 指的是危木，也就是很容易就可能被風吹垮或吹斷的，尚未倒落的死木。這些危木如果很靠近營地或者撿柴或取水常走的地方，便有可能造成嚴重的安全問題。

營地衛生

選擇好營地後，如果會停留超過一晚，就要思考廢物處理的衛生需求。便溺應該在距離水源很遠的地方進行，同時也要遠離營地，以免引來細菌和小動物。小便很簡單，只要往跟營地和水源相反的方向走二十步左右，直接排在地上或樹幹上即可。然而，如果停留時間較久，另外那檔事就會比較費工了。假如待的時間不長，你可以挖一個八到十吋深的洞，事後再把洞填滿，讓一切自然分解。假如要待比較長的時間，可能就需要挖一條長長的小溝渠。把溝渠挖得比洞深一點，上完就將東西掩蓋好，每次上的位置都往旁邊挪一些。若是一人以上的團體要在營地停留數天，則需要一套更複雜的系統，像是在不同的區域挖出多條溝渠。

■ 個人衛生

針對每日的個人衛生，我通常會用背包裡的頭巾加上火堆的灰和一點熱水，快速做出抗菌的溶液。使用三比一的水和硬木的白色灰燼，就能製作這種溶液。我也有用同樣的溶液洗過衣物，沒有肥皂時，這個的效果滿好的。如

果有需要,可以用這種溶液洗衣服,但是以短期來説,火本身冒的煙就有抗菌效用了,只要站在火上方,張開衣物讓煙拂過,就能去除汗臭味。

■ 清潔牙齒

我通常會帶一支牙刷,因為以我的經驗來説,牙刷在清潔牙齒這件事上比咀嚼任何一種植物都好得多(況且,光是想到刺可能扎在牙齦裡就讓人覺得多出牙刷那一點點重量是值得的!)短期來説,用溫水刷牙效果就很好了;如果需要清除牙垢,同樣可以用灰燼加水的配方。

■ 清潔和乾燥足部

在每天一定要照顧到的事物中,腳是最受到忽視卻又非常重要的其中一件。沒辦法走路,就沒辦法在野外行走。很多事情都會影響你的足部,所以它們需要你特別關照,走起路來才會舒服。鞋子應該把它穿鬆、穿軟,並且符合各個環境的特殊狀況。夏天穿的鞋要很透氣;冬天穿的鞋要有隔熱效果。除此之外,也要留意穿在腳上的襪子,永遠攜帶替換的。腳如果是濕的,不管在什麼樣的氣候下都不可能舒服得太久。健行時應經常更換襪子,較長程的路途一天至少換三雙。若一定要穿著襪子睡覺,絕對不要穿已經穿了一整天的。我不建議穿襪子睡覺,除非你有帶特別鬆的。緊緊的襪子會限制血液循環,即使睡在很

好的睡袋,也會導致夜裡足部冰冷。每天晚上睡覺前,應該讓腳好好風乾或用火烘乾,如果不能洗腳,用煙燻一下也很好。

搭設外帳

你所使用的遮蔽裝備,決定了你如何適應一個特定的處境,這就是為什麼我這麼信賴外帳和外帳帳篷。即使你要使用吊床,靈活性依然是在任何狀況下都能舒舒服服一夜好眠的關鍵。盡可能選擇或製作擁有最多固定點的外帳是很重要的,固定點可以是呈現環圈或綁繩的形式。外帳也應該要有環圈可以讓你從外面拉帳,以增加內部空間。

- 下面的教學說明了最常見的一些外帳搭設型態。開始之前,要認識幾個搭設外帳和外帳帳篷會用到的基本詞彙:
- 搭設外帳時如果完全沒有碰到地面,就稱作「懸掛外帳」,非常適合搭配吊床一類。
- 如果有任何一部分的外帳被釘在地上,稱作「釘設外帳」。
- 「紮營」是指架設營帳;「拔營」是指拆除營帳。

■ 懸掛外帳

大部分的時候,在懸掛外帳時,你會使用類似脊樑的東西作為外帳的主要支撐。假如外帳是正方形的,可以正著呈方形或是對角呈菱形披在脊樑上——我很推薦這兩種型態,因為靈活性最高。我通常是用一條二十五尺長的半

吋天然材質繩索或 550 傘繩作為脊樑。這個長度會給你比較大的彈性，以免兩棵樹的距離比理想的間隔還遠。請按照下列絕不會失敗的步驟搭設外帳：

1. 在脊樑繩索的一端打個稱人結，另一端打個單結作為收尾結，並留下兩吋繩尾。

2. 將繩索繞過一棵樹或綁繩點，將末端穿過稱人結，便形成可自行收緊、不會鎖死（方便進行調整），但承重時又很穩固的繩圈。

3. 將繩索的另一端繞過對面的樹，打個滑輪代用結，留下一個止於收尾結的繩圈。這樣你就可以將繩圈穿過外帳的固定點，再插進一根簡易的栓扣，藉此收緊繩結、繃緊外帳，固定住外帳其中一角。若需要拔營或調整，這個打法很容易解開。

4. 最適合用於外帳另一端的，就是以六吋長的繩圈打成的普魯士結。把繩圈打在脊樑上後，穿過外帳另一端的固定點，插進栓扣。接著，你就可以沿著脊樑滑動普魯士結，直到外帳繃緊，可藉由摩擦力固定住。這樣做可以輕鬆進行調整和拔營。

5. 現在，將外帳的其中兩個角或所有四個角拉到理想的高度，用繩子綁在另一個物體上，或用營釘把繩子釘在地上。這些繩子也要能夠輕易調整，因為很多外帳材質都會延展（視氣象而定），可調整的繩子才能輕鬆拉緊。

■　單面帳

　　你可以使用長方形或正方形的外帳搭設一個簡易的單面帳，先用上述的方式把同一邊的兩個角接在脊樑上，再將外帳的另一邊用營釘釘在地上即可。這裡要留意的地方是，外帳搭設的角度會控制重要的因子，像是可以留住多少熱量以及雨水是否會輕易從前面打進來。

■　鑽石形遮蔽所

　　鑽石形遮蔽所是我最喜歡，搭設起來也最快的外帳形態。這也是要用正方形外帳最適合。把外帳的其中一角連接一個直立的物體（如一棵樹）或脊樑的其中一端，再將其餘三個角釘在地面，形成鑽石形狀的遮蔽所。這種遮蔽所具有很多優點，搭配脊樑架設，天氣一好便能快速調整成單面帳的型態，也可以讓你一邊躲避陽光，一邊完成營地任務，並在夜晚或天候不佳時提供三面保護。假如你的外帳有外側環圈，你可以拉一條中線連接到另一個物體，創造更多內部空間，或者你也可以把一根棍子穿過內側環圈。

■　外帳帳篷

　　外帳帳篷通常是一種正方形的外帳，前有延伸出去的部分，使用中央營柱或透過中央固定點將外帳固定於脊樑上時，就會變成門。這就形成一個三面結構，有兩片布可作為門使用，創造出完全密閉的空間。你也可以把一塊大型的長方形外帳做成外帳帳篷，但是這樣就得攜帶比平

常還大的外帳,才能得到跟工廠製造的外帳帳篷同樣的效果。外帳帳篷最大的優點就是靈活度高,可以搭設一般外帳能搭成的樣式,需要時也能當作帳篷使用。

■ 地布

地布或類似的東西十分便利,不僅可以作為水氣屏障,也能夠讓自己坐下來或放置裝備而不用直接接觸地面。你可以把任何防水(可以的話)的零碎材料作為地布使用,不需要大於身體的長和寬,這樣裝備才不會太重。大到適合折疊收納的地布可以捲進棉被捲攜帶。天氣如果很好,你甚至可以完全不用攜帶外帳。

生火

生火是一個森林人所能駕馭最重要的技能。有了火,你可以讓自己暖和、將衣物烘乾、把水變得適合飲用。這些還只是平時在營地可能需要用火做到的最簡單的幾件事;火的功用不只這些,遠遠超過任何一件裝備。你需要火烹煮食物、製造所需的灰燼、炭化日後生火需要的材料、驅趕半夜可能出現的鬼怪。火堆旁是你編織歷險故事、幻想來日冒險的地方。營火好比森林裡的電視,一邊在夜裡燃燒著,一邊不斷變換轉台。

■ 火三角

火需要三個元素才燒得起來:引火源(即熱能)、氧氣和燃料。只要認識並控制這三者,你就可以駕馭火。

如果添加或限制任何一者，結果就會不同。這就表示你可以創造溫暖身子用的火、烹煮食物用的火，或是為下次生火創造炭化材料。

燃料這個元素又可再分出第二個三角：火種、引火柴和柴薪。這些都是影響成功機率的主要因子，尤其是當生火條件一開始就不是最優越時。

- 火種是生火元素當中最易燃的物質。各種天然或人造的材料都可作為火種，但無論是哪一種火種，都應該在接觸到冒煙的餘燼時迅速燃燒或著火。

- 引火柴是天然的材料，直徑約為鉛筆大小或更小。最初的柴火堆應該有三分之二由引火柴組成。

- 柴薪指的是任何比引火柴還大的木頭，可能包括圓材在內（看你的火的本質和需求而定）。

點火材料

在第六章，我們討論到了生火工具的主要組成：

☐ 打火機
☐ 打火棒
☐ 放大鏡（聚光鏡）
☐ 炭盒

這些東西提供了生火的方法，現在你只需要把火點著的材料：火種。

■ 人工鳥巢

　　鳥巢作為柴火堆的一個元素時，指的是由極易燃的素材仿造鳥巢形塑而成的一團火種。有一件事必須確實明白，那就是人工鳥巢真的要很像一個鳥巢才行，運用各種粗細大小、高度易燃的材料，如楊樹等軟木樹種的內外層樹皮。草可以發揮作用，樺木的樹皮也能，但有些樹種的樹皮具有其他屬性，後面會再談到。人工鳥巢要搭配餘燼使用，而餘燼可以利用炭或弓鑽之類的方法創造。人工鳥巢必須大到能夠讓火焰持續燃燒到點燃引火柴為止，參考準則是至少要跟壘球一樣或甚至更大。

▲ 人工鳥巢

■ 點燃人工鳥巢

　　人工鳥巢最好是在材料有點新鮮或潮濕的狀態下使用，餘燼可能會需要花點時間才能使鳥巢著火。使用這個方法時，要把人工鳥巢跟實際的柴火堆分開放，將餘燼放在鳥巢內，也就是鳥蛋在真的鳥巢裡的位置。把鳥巢舉到比嘴巴高一點的高度（記住，熱空氣會向上），對著餘燼輕吹，加熱周圍的材料。隨著餘燼和鳥巢的材料越燒越亮，你可以漸漸增加氣流，使整個鳥巢燒起大火，接著旋轉一百八十度，讓火焰往上延燒，然後把熊熊燃燒的鳥巢放進柴火堆。

■ 火種堆、樹枝堆與閃火火種

　　火種堆跟人工鳥巢不一樣的地方是，火種堆會放在柴火堆底部，而且通常不會靠餘燼點燃。這個方法要成功，火種一定要乾燥且易燃，才能輕易用打火棒打出火來。火種堆的材料、大小和本質都跟人工鳥巢相似，只是不需要餘燼長時間加熱。你可以把火種堆和人工鳥巢跟樹枝堆結合在一起，延長讓火延續下去所需的時間，給自己更多時間找到材料加進火裡。

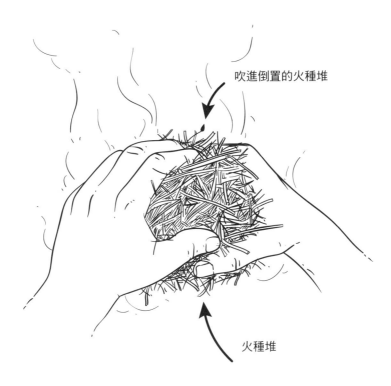

吹進倒置的火種堆

火種堆

■　樹枝堆

　　樹枝堆可以單獨使用，或者結合人工鳥巢或火種堆。點燃這種火種最有效的方式就是使用打火機的裸火。讓乾燥的草梗和草葉等易燃材料接觸極高的熱能，你甚至不太需要燃料三角當中的火種。將樹枝堆包在人工鳥巢或火種堆的下方，接著翻轉過來，讓火焰和熱能往上延燒到樹枝堆；若要在沒有裸火的情況下使用樹枝堆，這是最有效的方法。接著，把熊熊燃燒的樹枝堆塞進柴火堆。

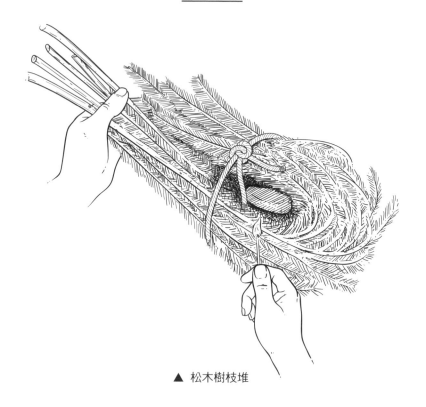

▲ 松木樹枝堆

■ 閃火火種

　　有些植物是所謂的「閃火火種」，含有相當易燃的揮發油，但是因為裡面的纖維極細，所以燃燒的速度非常快，火焰持續的時間短。若搭配人工鳥巢，這些材料會非常有用。這也可以用在火種堆，達到相同的目的。薊和香蒲這兩種植物種子上的絨毛是閃火火種最好的例子。

野外求生密技

　　許多樹種都有可發揮觸媒作用的天然油脂和樹脂，是很好利用的一點，因為樹皮和木頭的燃燒時間會比植物纖維本身還久上許多。要達到生火的目的，樺木樹皮和松木樹脂是最重要的兩種資源。這兩種東西處理方式非常不同。樺木樹皮可以從樹木剝下，但是用法會決定它的處理方式。別忘了，只要你是想利用打火棒的火花來點燃物體，就會需要很多表面積接觸火花。使用樺木樹皮的時候也是一樣的，你需要把樹皮撕得越細越好，增加可以被火花點燃的表面積。然而，假如有裸火，樹皮剝下來後不用處理就很容易燃燒。

■　松木樹脂

　　松木樹脂有很多用途。松木的傷口流出的汁液極為易燃，只要在乾燥的物體上塗抹這種汁液，就能用打火棒或裸火點燃。樹脂也會留在樹木裡面，形成飽含樹脂的松明子，或稱打火松木。大部分的松木在任何接合的部位都會出現浸滿樹脂的區域，像是樹枝從樹幹分叉出來的地方。松木死去後，樹脂會往下流，朝樹根的方向匯聚。站立的朽松木是這種木材當中最棒的，但死松木的倒木也貯藏了很不錯的資源。

　　這種木材聞起來像松節油，使用裸火非常容易點燃。然而，你也可以進一步加工處理，使它變成更好用的生火材料。

- 使用刀背把一塊充斥著樹脂的木頭削成一堆薄片。打火棒打出來的高溫火花，會使這些薄片迅速燃燒起來。

- 削成火煤棒。

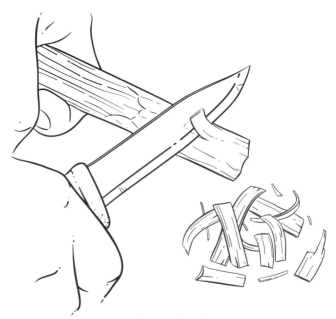

▲ 將松明子削成薄片

■ 火煤棒

　　製作火煤棒是增加引火柴的一個很棒的方法。若找不到乾燥的小樹枝,軟木是最好的材料。

　　用一大塊木棒削出許多小而薄的卷鬚。如果木頭用的是松明子,就有觸媒可讓這塊引火柴更有威力。製作火煤棒可以增加表面積,使火焰更快加熱材料、材料進而燒得更快。火煤棒削得好,同一個平面上會有好幾個細密的薄片,呈現多個卷鬚。若有需要,你可以完全用火煤棒組成生火所需的火種堆。

▲ 火煤棒

柴火堆

要架設什麼類型的柴火堆,是根據你的需求而定。這裡會討論到幾個基本的柴火堆形式。除了火種堆的大小和引火柴的數量,生出的火要持久還有兩條規則必須謹記:

1. 基本上,越多氧氣越好。這不是說你得從火點起來之後就一直朝火堆吹氣或搧風,直到火穩定下來為止,而是說你必須在引火柴之間留很多空間,讓氧氣可以進得去。

2. 火喜歡混亂。這個意思是說,你不用把木材堆得整整齊齊。想想復古的兒童遊戲「挑木棒」,你就知道所謂的混亂應該長什麼樣子了。

生火時,還有一條重要的原則要記得,那就是火焰還沒升到目前的燃料之上以前,不要再添加任何燃料,這樣才不會奪走柴火堆寶貴的氧氣。

野外求生密技

在我的學校開設的課堂上,大部分人生火會失敗,通常是因為他們用了對當下的火焰冒出的熱氣來說過大的燃料。別忘了,燃料的直徑越小,燃燒的速度越快。等到可以清楚看見底部燒出一層煤炭時,再加入引火柴,接著開始慢慢加柴薪。

■ 錐形柴火堆

　　剛開始生火時，我絕大多數是使用錐形柴火堆。這種柴火堆非常好用，因為它會創造上升氣流，當氧氣從底部進入，熱能會快速竄升到頂端。最厲害的火堆會運用文土里效應（即上升氣流）。將許多根樹枝堆成一個錐形，頂端交會成一頂點。錐內放置火種堆或人工鳥巢，這樣熱量就能上升進入樹枝之間，使火焰沿著樹枝垂直向上。

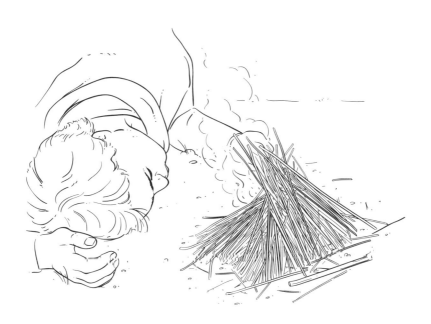

▲ 錐形柴火堆

■　木屋柴火堆

　　木屋柴火堆最理想的條件是要搭配非常乾燥的木材，架設方法會令人聯想到林肯木屋積木（Lincoln Logs），建構一個方形的燃料箱，並在裡面放置一堆引火柴和火種。大塊的柴應交叉擺放，中間的空隙便會讓氧氣有機會流進柴火堆。這種柴火堆通常使用裸火點燃火種和引火柴。

長火堆

　　如果遮蔽物不夠理想，天氣又非常寒冷，長火堆可以讓你一夜好眠。顧名思義，長火堆會架得長長的，睡覺時跟身體平行。要架設長火堆，你需要一些大型的倒木或仍站立著、有辦法砍下的乾燥死木。長火堆應該架得跟你的身高一樣長，並擺放在離預計的睡覺區域約一大步的地方。在火堆後方用圓材堆一堵牆，吸收熱量作為大型暖爐使用，通常是比較謹慎的做法。這常被稱作反射火堆，但是它其實沒有一個反射的表面，只是會把熱量留住，藉由對流把熱推回營地。背牆應跟遮蔽所一樣高，火堆放置的方式要能創造交叉風，協助供應氧氣。在沒有適當遮蔽所、天氣寒冷的漫漫長夜裡生一個長火堆，會需要能裝滿一般大小的貨車並堆得跟貨車駕駛艙一樣高的木頭量。光是這樣想像，你就知道蒐集這麼多木材會耗費多少心力和熱量。如果有必要架設長火堆，你應該在日落前至少四個小時就開始動工。

達科他火坑

假如你真的想要利用上升氣流生一個非常熱的旺盛火堆,可以架設達科他火坑。如果你有新鮮的樹木或潮濕的木材,或者你需要大量熱能進行冶煉之類的活動,這種火坑非常有用。

挖兩個相距約兩尺、直徑約十四吋、深度約六到十二吋的洞。接著,在兩個洞之間挖一條隧道連接。在遠離下風處的洞架設柴火堆;把另一個洞迎風的那側挖成斜面,增加進入隧道的氣流。

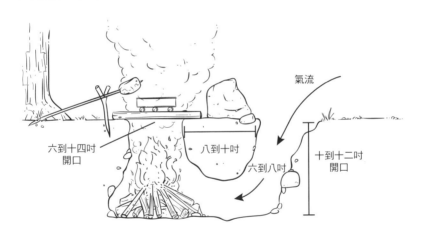

氣流

六到十四吋
開口

八到十吋

六到八吋

十到十二吋
開口

▲ 達科他火坑

這種火坑有好有壞。它可以燒得非常旺,因此如果你燒的是次等柴,這個方法可以最有效地運用之;然而,這種火坑消耗燃料的量也很大,因此如果資源短缺,這就不是個很好的選項。

鑰匙孔火坑

這種火坑最適合煮東西。要架設鑰匙孔火坑，首先為柴火堆挖一個小洞（深度要看你想生多大的火）。在小洞前方挖一條深度跟小洞一樣的溝渠，這樣就可以從火堆中心取出煤炭放置，在溝渠上方煮食。完成的火坑會是鑰匙孔的形狀。如果你要使用煎盤做菜或者要烤肉的話，這種火坑特別好用。

營地相關的訣竅和妙招

1. 假如紮營的地點因為環境的關係排水不良，你又不能睡在半空，你可以在遮蔽處四周挖一條溝引走逕流。

2. 老舊的銼刀通常都造得很硬，若將邊緣磨一磨，可以拿來作為燧石及鋼鐵點火組合當中的鋼鐵使用。磨銼刀時，務必慢慢來，把銼刀浸在冷水中，以保留其硬度。

3. 火點著了之後，如果想要讓火燒得持久，絕對不要在火焰燒得比目前的燃料還高之前就添加燃料。

4. 製造烤肉旋轉架等廚具時，務必使用新鮮現伐的樹枝和木頭。絕對不要使用飽含樹脂的樹種，如松木，而是要使用山核桃或樺樹等硬木。

5. 在火鐮等鐵製工具很燙的時候塗抹蜂蠟，可以保養工具，防止其生鏽。

第八章

判位

「沒有必要知道自己在哪裡；你需要知道的是怎麼回到先前的所在地。」

——唐·保羅（Don Paul），1991年

　　判位是森林人所需具備的技能當中被輕忽的一項。即使只是到附近探路，要返回營地時仍應該借助一些驗證方法，以免迷途。你不僅要認識地圖和指北針的所有面向，也必須培養方向感，在行進間仔細留意經過的及要去的地方。學會判釋地形和使用扶手，可以在短距離的旅程中獲得很大的幫助，但若是針對長途旅程，地圖和指北針才是成功的關鍵。

指北針

　　世界上沒有指北針生而平等，今天市面上便有許多類型的指北針。我總是會確保自己攜帶的每一件裝備不僅在它主要的用途上表現理想，還可以發揮其他功能，而指北針也不例外。你的指北針應該要能作為：

- 判位裝置
- 緊急時的打信號裝置
- 日常衛生和急救用的鏡子
- 可利用太陽光生火的工具

　　考量到這些功能，你就可以開始想像自己應該選擇什麼樣的指北針。你要選擇判讀地圖專用的底板式指北針。這種指北針有一個通常是塑膠製的底板，讓指北針可平放在圖上，再加上因為是透明的，所以可直接在圖上描繪、安排路線。此外，這種指北針會有一個活動式的旋轉圓盤，標示了刻度，可以的話最好有塗上夜光漆。這樣一來，你便能利用地圖和下面會討論到的視覺判位法輕鬆判斷方位。務必選擇附有鏡子和五倍放大鏡的指北針。我建議花錢買一個好的指北針，這樣需要用到的時候你就可以放心信任它。想要的話，可以帶一個備用的，但是那絕對無法取代專為判讀地圖和判位製造的真正的底板式指北針。

■　為什麼要帶指北針？

　　這個問題的答案不是你想的那麼明顯。大概抓方向的話不需要用到指北針；事實上，天氣晴朗的時候，你自己本身就是判位的工具！在北半球正對太陽時，你一定是面對偏南的方向：早上面對東南方、晚上面對西南方、早上十點到下午兩點太陽最高的時刻，則大致上是面對正南方。

野外求生密技

假如太陽沒有出來，樹木會告訴你方向。所有的樹都有一個共通點，那就是它們需要進行光合作用才能存活。因此，面對南方的那一側會長最多樹枝。記得多看幾棵樹再下結論。

攜帶指北針最重要的理由其實是：這樣我們才能在長距離的旅程中走直線。每一個人都會經歷所謂的「側向位移」，導致我們在長距離行走期間逐漸往左或往右移。假如你看得見一個物體，你可以輕鬆地直直走向它，但是如果你要走下山坡或是有障礙物阻擋你的視線，讓你看不到目的地，你就無法直線行走。這就是為什麼要帶指北針的原因。

指北針基礎用法

除了決定方向，指北針的基本用途是要定位。如果你的指北針有標示了刻度的活動式圓盤，就能做到這件事。大部分的指北針都有一個雙色的磁針，通常是紅白或橘白兩色，白色指向南方，有顏色的部分指向北方。指北針的「正面」或「上面」是鏡子的位置，所以當你打開指北針看向鏡子時，指北針是指向前方。指北針的圓盤下面應該有指示箭頭或一組線條會跟著圓盤移動。這一點很重要，因為你要使用這個進行視覺判位。

■ 確立、依循方位

　　了解指北針的各部位後,進行視覺判位並跟著定好的
方位走就很容易了。你要用指北針蓋子上的觀測裝置(這
通常長得很像槍枝的 V 形準星)瞄準遠方的一個物體。首
先,雙手拿著指北針稍微往前伸,遠離身體。把鏡子調到
可讓你同時看見 V 形準星對準的遠方物體及指北針圓盤
的角度。磁針永遠都會指向北方,因此這時候你要移動圓
盤,使盤面上的指示箭頭(或稱「狗屋」)框住指北的磁
針。這下,你就可以在指北針上方讀到方位。此時,放下
指北針,讓指北的磁針走路時保持在圓盤的線內,你走的
就是直線,即精準方位。

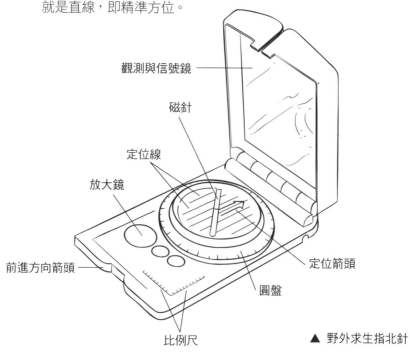

觀測與信號鏡

磁針

定位線

放大鏡

前進方向箭頭

定位箭頭

圓盤

比例尺

▲ 野外求生指北針

■　跳蛙式長距離移動

　　邊走邊看指北針可能不太安全，因此你需要進行跳蛙式移動。使用剛剛定出的方位尋找一個離你比較近的物體，讓你在走向它的同時一直都能看到它。走到那個物體後，再尋找另一個同方位的點，朝那個點走，就這樣走到你希望到達的地方。如果你收到或根據地圖找到了應該依循的方位，可以把刻度轉到指北針的上方，轉動自己的身體，直到磁針進入「狗屋」。這時，你面對的就是應該依循的方位，接下來就可以開始一直走或透過跳蛙式移動。

認識地形特徵和地圖

　　記住，地形圖是把三維空間畫成二維影像。因此，如果能了解你在圖上看見的東西，就能想像出這個東西在現實世界的樣貌。以下會介紹地形圖最主要的五個顏色和最有用的五種地形特徵。

■　五種顏色

1. 褐色：表示等高線。這些線條會顯示海拔高度，通常是每二十尺畫一條線。如果能在山頂附近找到一條標有海拔高度的線，就可以判定各等高線所代表的高度。例如，假如有一條線標高八百尺，往上數五條線會變九百尺，往下數五條線則是七百尺。

2. 綠色：表示植被。通常顏色越深表示植被越茂密。

3. 藍色：表示水源、溪流、河川、湖泊、池塘等。

4. 黑色：通常是某種人為建築，像是步道、鐵道或建築物。

5. 紅色：表示高速公路等主要道路。

■　五種地形特徵

1. 山頂：一個隆起地形的最高點，提供了展望的機會。

2. 稜線：由一系列的山頂所組成，允許高處移動。動物也
 會為了同樣的目的使用稜線。

3. 鞍部：兩個山頂之間的低處，提供了很好的避風紮營地
 點，卻又不會犧牲高度。山頂和稜線的水會經過鞍部流
 入下方谷地。

4. 淺谷：從鞍部延伸出來的低處，兩邊地勢較高，通常是
 很好的逕流點，常常會通到谷地。

5. 谷地：稜線之間的海拔低點，會留住逕流，是尋找圖上
 沒標出來的溪流最好的地方。如果有水源，谷地上方的
 高處是突襲獵物的好地點，因為動物會前往飲水。大部
 分的谷地也是很好的誘捕地點。

■　研讀地圖的其他細節

　　一旦知道怎麼讀地圖的基本特徵後，你需要了解地圖
所能提供的其他資訊。地圖可以告訴你從一個點到另一個
點的距離，也能顯示出指北針上的數字（稱為磁北）與地圖
上的數字（稱為方格北）之間的差異。如果你打算利用地圖
獲得方位，這項資訊很重要。

地圖比例尺通常位於地圖下方，告訴你圖上幾英吋等
於實際上的多少距離。地圖通常會寫成一萬分之一這樣的
比例，表示圖上一英吋的距離，實際上是一萬英吋。圖上
也會有一個劃分成英吋或公分的比例尺尺規，讓你可以輕
易用尺準確測量，再把量到的數字換算成實際距離。要使
用美制或者公制的測量系統來進行計算，也是個很重要的
決定。本書使用的單位大部分是公制的，因為我覺得所有
的東西一律使用十進行乘除比較好算。

校準地圖

進行基礎判位時，你不必過於擔心方格北和磁北之間的偏角差
異。然而，如果你希望長距離移動期間可以保持非常精準的狀態，
並且要用地圖定位，那就必須了解如何校準地圖。地圖上會有一個
偏角圖，告訴你磁北和圖北之間往左或往右偏移了幾度。地圖的上
方是校準過的北方，只要想成時鐘的指針指向十二就可以了。磁北
實際上是偏向十二點鐘的左邊或右邊（看你是站在地球上的哪個位
置）。指北針永遠指向磁北，但是地圖因為是根據線性側向方向繪
製的，所以圖上的北方並不是磁北。偏角圖顯示的差異即是偏移的
度數。找到偏角圖之後，你可以做下面兩件事其中一件：

1. 如果你的指北針可調整偏角，就在指北針上設定偏角差異。

2. 規畫路線時，每次用地圖定位都要使用偏移度數進行計算。

如果想讓地圖上的二維圖像呼應眼前所看見的地貌，校準地圖
很重要。如果只有單靠地圖規畫路線，校準地圖也很重要。要校準

地圖，首先將完全打開的指北針放在地圖的一角，讓指北針筆直的
邊緣平行圖上的格線。要用這張地圖規畫路線、定出移動方位，你
需要在指北針上設定偏角差異，或是把圓盤轉到使指北針的正上方
對準 360°，接著偏移偏角圖標示的偏角度數。完成後，旋轉地圖
直到指北的磁針進入狗屋，地圖便校準到眼前的地貌了。開始校準
前，務必讓指北針的上方朝向地圖的上方。

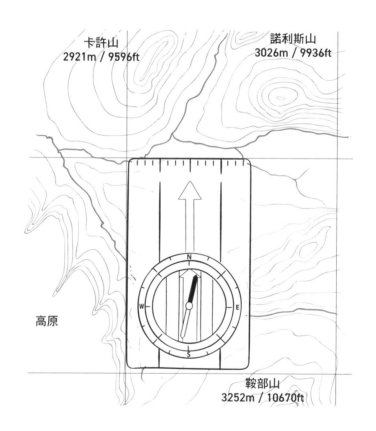

▲ 校準地圖

測量距離與定位

找到圖上的比例尺之後，你可以使用任何東西進行測量，像是一條打了幾個結的線或一張畫了幾個點的紙，讓結跟結、點跟點之間的距離和圖上的比例尺一樣。接著，用這樣測量工具測量甲地到乙地在圖上的長度，你就可以算出需要移動的距離。

■ 用地圖定位

正確校準好地圖後，你就可以用指北針和地圖確立方位（即行進的方向）。在不移動地圖的情況下，把指北針筆直的一側對齊所在地與目的地這兩點，接著把圓盤轉到使磁針進入狗屋的位置。指北針上方的方位就是你行進的方位。

每個森林人都應該知道的五個判位法

1. 扶手：跟行進方向相符、可以作為指引依循的線性物體。溪床、稜線、河川或路基都可以發揮這個功能，讓你不用依靠指北針就能前往某個地點。

2. 後擋：你知道不應該超過的一個點，通常是跟你的目的地垂直的線性地形特徵，可以是一條河川、溪流、路基或鐵道。後擋不一定要在目的地正上方，但是應該近到你知道走到這個點時，就表示你已經超過你的目的地了。

3. 基準：跟後擋相反，基準是用來讓你返回起始點的，應該跟營地
 或基地營垂直。走到這個點時，你應該要知道該走哪一個方向才
 能回到營地，不需要靠指北針進行精準的判位。

4. 偏準：通常是跟基準點一起抓。你要刻意朝目的地的左邊或右邊
 偏差幾度的地方定位，這樣走到這個點時，你就知道要左轉還是
 右轉才能抵達想去的地方。

5. 迷途方位：如果迷途了，你可以馬上使用指北針找到這個方位，
 利用它前往一個已知點。例如，假設你正往北方移動，東邊有一
 條河不是你行進路線的一部分，也不是扶手。但，如果迷路了，
 你會知道朝著那條河西方的方位走，便能帶你前往預定的路線。
 你可以從那裡把它作為一個基準，再次確立行進方向或回到正路。

反方位角

　　使用指北針前進期間，遲早會有偏離正路的時候。若發生這個
情況，你應該嘗試確立反方位角，以回到最後一個已知點。所謂的
反方位角，就是往你先前移動的方向偏差 180°的反方向行進。最
簡單的方法是，把指北針看作一個時鐘，假如你目前的方位在十二
點鐘方向，就將圓盤轉到六點鐘方向，就會得到反方位角。

在行進間判定距離

　　除了還要走多遠，知道自己已經走了多遠也很重要。看著地
圖、拿出測量裝置、知道目的地在東邊二點五公里處，這樣當然很

棒，但是上路後，你要怎麼知道自己已經走了多遠？答案是計步珠。這可以用來計算走過的距離。

製作兩串珠珠，一串放九顆珠子，一串放四顆珠子，這樣可以用來計算五公里。九顆珠子那串，每顆珠子代表一百公尺；四顆珠子那串，每顆代表一公里。一開始，兩條珠串的每顆珠珠都推到最上方，每行進一百公尺就落下一顆珠子。關鍵在於知道一百公尺的距離需要走幾步路。

要知道你的計步，也就是在陸地上前進一百公尺需要走幾步路，你必須考量幾個因素。你應該要有一本用來在營地或營地附近寫筆記的紀錄本，並在紀錄本內記下自己的計步。背著打算攜帶的裝備，在各種地形中檢視自己的步伐；也就是說，你應該記下在平坦的地面、上坡、下坡、不平的地面等各種地形的步伐。這樣一來，需要時你就可以算出多種地形的平均計步。計步是計算完整的一步，因此如果你是左腳起步，右腳每次放下就算一步。

找到自己的位置

有些人假定，有地圖和指北針就能知道自己在哪裡。然而，如果你沒有隨時記錄自己在哪裡，然後迷路了，就會很難確知自己在地圖上的什麼位置。

能夠找到一個有畫在圖上的可辨識地形特徵也好，就可以使用後方交會法，找出自己的所在位置。首先，從高處觀看地圖上的兩個地形特徵。比方說，你可能發現了一座消防塔，並在自己站著

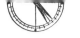

的地方看見兩座山。倘若這座塔是圖上唯一一座消防塔，那就容易了，但要驗證這點，最好可以從這座塔進行後方交會法。

定出從你的所在位置能看得到的物體的方位，使用反方位角在地圖上畫線。如果從兩座山畫出的線交會在消防塔，便能確定這座塔就是圖上的那座塔。在這個例子裡，後方交會法聽起來很簡單，但在濃密的森林或夏季茂盛的植被之間，這幾乎是不可能做到的。因此，最好還是從一開始就觀測地圖，利用上面列出的所有方法進行判位，隨時留意自己當下的位置。

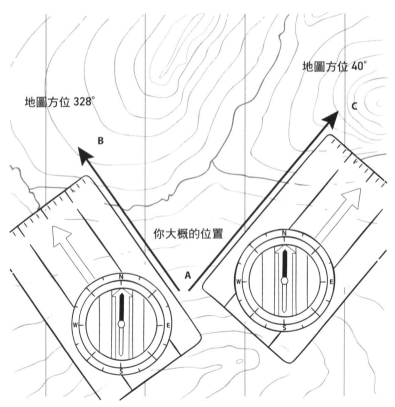

▲ 後方交會法

野外求生密技

　　以下這個有趣的故事，證明了人們多麼輕易就能迷路。某個寒冷的冬日早晨，我人在離停車的大路不到兩百公尺的樹林裡。大約三十分鐘後，我聽見另一輛車開過來，停在很靠近我車子的地方。我聽到身後傳來冰雪被踏過的聲音，聽起來不像鹿，而像是人。我坐在我的台子上，看著一名獵人經過。他走了五十公尺左右，然後停下來，四處張望，往左走了幾步，接著又停下來環顧四周。幾分鐘後，他往右邊走回幾公尺。這時，他看起來好像不確定自己身在何方，但他離大路其實只有兩百公尺！我在樹上看他繞圈圈似的亂走了十分鐘後靠著一棵樹坐了下來，可以看得出來他根本沒在打獵，而是很明顯地在玩弄他的裝備，好像有點緊張。

　　幾分鐘後，他又要開始走，但這次我咳了一聲，不想直接喊他，把他嚇壞。他往我的方向看，我說：「你的車就停在我身後約兩百公尺的地方。」他回答：「我知道。」然後突然就走掉了。看見我的車，他走進樹林時應該就知道附近可能有人，而且從他的行為我很確定他在離車子不到兩百公尺的地方迷路了。在某些很多地理特徵看起來一模一樣的地區，像是全都是樹的地方，人可能很快就會迷失方向。因此，務必在起步時定位，這樣你至少知道回去的方向。

障礙物①

行進間，你可能會遇到很多障礙物，必須繞過或穿越它們。要繞過諸如湖泊或池塘的物體很容易，你可以視情況做以下兩件事的其中一件。

1. 如果有辦法看得到，就在障礙物另一頭找個跟你的行進方向一致又容易辨識的物體。繞過障礙物，從該物體那裡再定位一次。

2. 如果你看不到障礙物的另一頭，或者沒有可靠的方法能辨識另一頭的物體，你就需要進行「90-90-90」。使用這個方法時，你會用到計步。在障礙物邊緣停下來，左轉或右轉 90°，開始計步，直到你超越了障礙物。接著，轉 90°面對前方，走到超過障礙物；如果要計算行進距離，這一段也要計步。現在，往相反的方向轉 90°，行走跟第一段計步相同的步數，完成一個三面的方盒。這樣你就會回到遇到障礙物之前所採取的方位。

判位

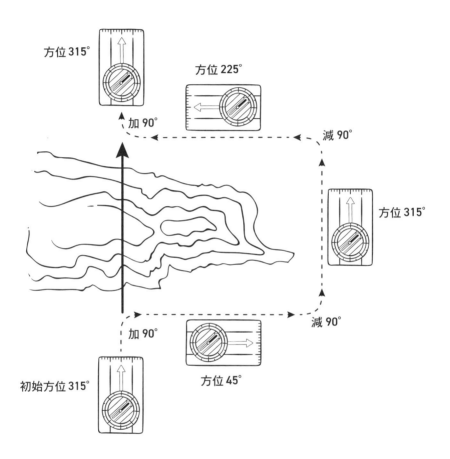

障礙物②

假如非得要穿越一個障礙物,可能有必要判定所需穿越的距離,因為你可能需要砍一棵樹協助跨越它,或是你有一條繩子,需要判斷長度夠不夠讓你橫渡。

1. 在障礙物另一頭找一個很容易看得到的物體。

2. 來到障礙物邊緣,在你找到的物體正前方地面插一根棍子。

3. 使用指北針定出物體的方位,接著左轉或右轉,直直走到指北針對準同一物體時所顯示的刻度跟之前讀到的方位相差 45°的位置。現在,你獲得了一個直角三角形。走回棍子所需的步數就等於穿越障礙物所需的距離。

正方位統合布圖法
(positive azimuth uniform layout,PAUL)

PAUL 法可以讓你在一個未知的地區探路後,找到回營地的直線方位,而不需要一路藉由反方位角順著原路走回。如果你探了不少路,這個方法會很有用。要使用這個方法,你需要在筆記本裡寫下紀錄,記下沿途每個點的方位和距離。想要做到這件事同時還要可以好好探路,有個簡單的方式,那就是帶一條能見度高的路條或頭巾,最好是橘色的。

從營地定出遠方某個物體的方位,走到該物體後,記下方位和距離,把路條放在物體上,繼續在附近探路,但是永遠不要讓路條離開視線。準備移動到別的地方時,走回路條,從那裡再定出遠方

另一個物體的方位。走到該物體，記下方位和計步。把路條放在物體上，到附近探路。

重複整個過程，等到準備回營地時，以小比例尺在本子上用先前記錄的點和距離畫出一份地圖。你可以用任何測量裝置決定比例尺，如一吋等於一百公尺。地圖畫好後（用樹枝或石頭也能輕易做到），算出從最後一個點回到營地的方位和距離，這樣應該就能直線返回營地。如果你是在溪邊或水源旁紮營，那麼你就有了一個現成的後擋。

判斷日光時數

有時候，你會想要知道日光還會維持多久。夏天時至少在日落兩小時前、冬天時至少在日落四小時前紮營，是較為謹慎的做法，因為你會需要時間收集木柴等能讓你一夜好眠的資源。要在沒有手錶的狀況下進行判斷，你可以手指併攏，收起大拇指，把手舉高到太陽下。太陽到地平線之間可以放幾隻手，就等於日光還剩幾個小時，每根手指代表十五分鐘。

成功判位的訣竅和妙招

1. 上下右左：記住，地球轉動的同時，天上的物體也會跟著移動。在地上插一根樹枝，躺下來，像在看準星一樣看著樹枝的頂端，把這個點對齊一顆星。過了幾分鐘後，星星看起來好像移動了位置，這是因為地球轉動了。星星若往上移，你面對的是東方；星星若往下移，你面對的是西方；星星若往右移，你面對的是南方；星星若往左移，你面對的是北方。星星也有可能同時移動兩個方向，例如往右下方移就是西南方。這個方法適用於任何星星，只有北極星除外。

2. 記住，月亮移動的弧度跟太陽差不多，所以在夜晚時是很好的判位工具。月亮從東邊升起、西邊落下，當你在晚上十點到凌晨兩點之間月亮達到最高點時進行觀看，方向大約是南方。

3. 在北半球，你可以用弦月輕易找到南方。從弦月頂部畫一條假想線到弦月的底部和地平線，就是南方的方向。

4. 行進間回頭看看剛剛經過的地方是個不錯的點子，這樣回程時事物看起來會比較眼熟，因為你之前有用這個角度看過那些東西。

5. 使用指北針以外的任何判位法判斷大致的方向時，至少要用三種不同的方法進行驗證。

第九章

樹木：四季皆有的資源

> 「打從最遠古的時期開始，人類便抱持一個根本的信念，
> 相信植物蘊含療癒的力量。」
>
> ——馬修·伍德（Matthew Wood），1997年

由於植物有自己的生長季節，許多作為食用、藥用或其他用途的植物可以利用的季節都很短。然而，樹木就不太一樣了。很多樹木資源一年到頭皆可取用，其中最重要的用途便是建造和醫藥。認識常見的樹種和它們的屬性，你就可以辨識出能給你最多不同資源的幾種樹。本章詳細列出了對野外時光最重要且資源豐富的一些樹。

松木

松木是常綠樹，一年到頭都不會掉光的針葉是野外求生的一項重要資源。白松最適合藥用，而赤松則適合生火、建築等其他任務。所有的松子都可以食用（雖然大部分東部品種的松子都不好取出，不值得你這麼做）。春季時，幼小的雄毬果（雄毬果比較小，通常長在樹上較低的位置，經常裹有花粉，絕不會產松子）可以生吃或煮來吃，松木的內層樹皮撕成一條一條炸得酥脆也很美味。

■ 藥用

白松的松針可以製作成維他命 C 含量非常高的茶飲，提升免疫力。蒐集一把松針，切成三分之一，放入兩百三十五毫升的滾水中。將容器蓋上蓋子，離火浸泡十五分鐘，接著過濾。冬天或食物短缺時一天喝三次。

■ 急救

松木汁液是很棒的急救資源，也是一種黏著劑。在未加工的狀態下，此汁液可以作為一種簡便的人工皮膏藥，既能覆蓋傷口，又能抗菌。松木汁液只要在樹木有傷口的地方都找得到，假如有需要但找不著，可以用斧頭刻意在樹上割一道傷口，滿快就能流出少量汁液。假如預期會長時間使用到它，可以用同樣的方法沿路開闢日後蒐集汁液的區域。

將小樹枝的外層樹皮削成一長條，便可臨時作為膏藥使用，其內側因為松木汁液的緣故，高度抗菌又黏滑。

■ 木柴

松明子為松木的樹脂自然匯集累積的部位（見第六章）。凡是樹枝從樹幹長出來的地方，都會有一些松明子。如果松木死後還站立著，樹脂會流向樹幹基部和樹根部位。厚實的外觀、砍下的厚實感，以及明顯的松節油氣味，都是辨識松明子的方法。這種木材是很棒的生火原料，削成細薄片或火煤棒都極易燃。

　　白松也適合作為弓鑽等原始生火方式的工具，但務必要小心，這項作業不應選擇倒木中充斥著大量樹脂的部位。

■　黏著劑

　　松木瀝青是由松木樹脂、煤炭及香蒲絨毛纖維或兔糞粉末等可以賦予彈性的黏合劑混合製成，可作為一種很棒的黏著劑，用來黏補容器、給箭頭或刀刃加上柄等等。製作松木瀝青的步驟如下：

1. 在一個金屬容器中混合等量的松木樹脂、煤炭和黏合劑。

2. 在炭火堆上慢慢加熱攪拌，直到呈現濃稠的膏狀。可以的話盡量不要讓它著火，這可能會使瀝青變得硬脆。

3. 瀝青硬化後，就可以貯存起來，要再使用，只要加熱到熔點即可。

　　松木瀝青可以做成繃帶，但是別忘了，瀝青加熱後會很燙，所以要小心別因燙傷形成進一步的傷害。做好後，讓瀝青在容器裡乾燥，需要時再重新加熱。或者，你也可以把瀝青變成瀝青棒，留待日後使用。你可以像製作棉花糖一樣，把一根棍子放進瀝青膏攪和，然後讓瀝青在棍子上變乾。硬化的瀝青重新加熱軟化後，就能進行塗抹了。

■ **建材**

　　松木枝條是很棒的建築資源，除了作為天然材料蓋成的遮蔽物的屋頂，也可應付許多冬季需求或用作床墊。記住，任何一種床墊壓縮後仍應該要有四吋厚。使用植物製造屋頂時，應該把材料交織在一起，將植物跟生長的方向相反倒置。這樣建成的遮蔽物可以洩水、防止雨水聚集，讓遮蔽物不會漏水。

　　松木和山地松的樹根可以製成非常堪用的繩索，特別是要快速捆綁和建造遮蔽物時。樹根就長在地面下，可以用拉的拉出長長的樹根。比八分之三吋還要細的樹根最適合。如果你想完成的作業需要把樹根外皮去掉，好讓繩索更有彈性，可以用兩根短樹枝夾住樹根，然後拉過整條樹根，就能刮掉大部分的樹皮。

楊和柳

　　這兩種樹屬於同一個科，而在美國東部林地最常見的四種楊柳為白柳、黑柳、鵝掌楸、富來孟楊。楊樹是最適合用在建造和燃燒的樹種。這些全都很適合做原始生火（弓鑽）的工具，都有乾燥後可製成極易燃人工鳥巢和火種堆的內層樹皮。

　　柳樹非常柔軟，特別是幼樹，樹皮可製作很棒的編籃和野炊工具。這些木頭非常軟，因此是很好的雕刻素材，可以刻出碗和湯匙。夏季時，樹皮可以大片大片撕下，製造容器和箭筒。

　　幾千年來，柳樹皮一直都有被當成止痛藥使用（如阿斯匹靈），可以用嚼咬的方式或將它製成煎藥。請參見附錄二了解製作煎藥的方法。

　　柳樹是很好的水源指標，因為這些樹需要非常潮濕的土壤才能生長。鵝掌楸是東部林地最高大的樹種之一，而且因為它會一邊生長，一邊垂下較低的枝椏，所以是尋找生火材料的好地方。同科裡常見的樹種還有鋸齒楊、顫楊和楊樹。

黑核桃

　　黑核桃樹有許多實用的用途和醫藥屬性。我們會從這種樹萃取三個主要的化學物質：碘、單寧和胡桃醌。

- 碘：一種十分有益的急救成分，能夠殺死細菌。此外，碘也是黑核桃之所以能作為染料的原因，可以將布料、木頭和金屬獵陷染色（要有效地給金屬獵陷染色，請放進容器連同黑核桃樹的綠殼一起煮）。這些殼也能有效防鏽，直接大力塗抹在 O1 工具鋼和 1095 高碳鋼的刀刃上，就能形成可防鏽的漂亮黑膜。

- 單寧：一種萃取自橡木的收斂劑。這種樹的綠葉製成茶飲，非常適合對付疹子和野葛等乾燥病症（參見附錄二了解製作茶飲的方法）。單寧也是用樹皮給獸皮染色很好的一種化學物質。泡在樹皮和果殼製成的冰涼溶液裡幾個星期，獸皮就會染成深褐色，可以進一步加工。

- 胡桃醌：一種防止或抑制許多植物生長的有毒物質，使植物無法在樹木周圍好好生長。你也可以把濃縮過的胡桃醌用在大小受限的池水，使魚類昏迷。打碎黑核桃殼，放入水中，便能釋放出這些有毒物質。

擦樹

擦樹的樹皮是一種驅風劑（也就是可以驅除消化道的氣體），可協助改善任何一種消化方面的不適。擦樹製成的茶飲很好喝，也是一種收斂劑，可以作為皮膚病的敷藥。這種樹的木材可以燒得又旺又久，因為其本身含有油脂。擦樹也可用來染布，會染成鏽紅色。這種樹的樹皮和樹根也富含維他命 C，可提升免疫力。

> 注意：內服前請留意有哪些副作用。

橡木

橡木是東部林地所能找到最堅固的建材之一，可以製作出很好的弓和柄，其木材也能燒得又久又旺。除此之外，橡木的藥用價值極高。橡木主要分兩種：白櫟與紅櫟。要分辨這兩種樹很簡單，紅櫟的葉子尖尖的，白櫟的則屬於裂葉。紅櫟是兩種樹之間較適合用於建造目的的，白櫟則比較適合藥用。由於白櫟是如此強大的草藥，它曾作為歐洲藥學的象徵符號數百年之久。據說，白櫟的內層樹皮磨粉煎煮後對脖子以上的所有病痛都很有幫助。此外，任何形式的滲出液都能使用這種藥控制，像是流鼻水和拉肚子。橡木富

含收斂劑和單寧。這些樹被馬修・伍德等權威人士視為「模範收斂劑」。請參見附錄二了解製作煎藥的方法。

運用樹木的訣竅和妙招

1. 冬天時，只要砍進橡木的樹皮，看看內層樹皮是紅是白，就知道那是紅櫟還是白櫟。

2. 如果沒辦法煮成飲品，嚼咬樹皮也能獲得類似的功效。

3. 像口香糖一樣咀嚼松木樹脂會引起唾液分泌、抑制飢餓感、舒緩喉嚨痛。

4. 收集草藥時，要選擇看起來最健康的活樹。

5. 任何一種茶飲或煎藥都應該一天使用三到四次，每次 235 毫升。

第十章

誘捕和處理獵物

「關於獵捕活動，應該考量的第一件事情，就是誘捕場地的選擇。盡量選擇一個需要時可以透過水路移動的地點是最好的。水獺、水貂、河狸與麝田鼠是誘捕者最理想的其中幾種獵物，而這些都是兩棲類動物，因此水上移動無論如何都是好的選擇。」

——W·漢密爾頓·吉布森（W. Hamilton Gibson），1881年

　　誘捕的藝術受到了很多誤解。試想狩獵：你有機會尋找動物，並用自己選擇的武器射下任何進入射殺範圍內的生物，而這個範圍可能遠至一百公尺或甚至更多。但用的若是獵陷，你得在不在場的情況下，引誘動物把自己的腳放進一個兩吋大小的圈套裡。誘捕跟追蹤獵物一樣都是一門藝術，但是有很多方法可以增加你的成功機率。一旦學會了蹤跡和地貌追蹤後，接下來就要認識設陷（放置陷阱）、耐性與統計學。設的陷阱越多，抓到獵物的機率越高，但這不表示你應該在沒有合理目的的情況下就設置陷阱。要留意設陷跡象，也就是動物有在這個地區活動的跡象。通常，在營地附近設陷

阱，幾天也不可能抓到任何東西，更別說是一夜之間了。誘捕是機率遊戲，在考慮使用這個方法獲得肉類時，最少應該準備十二個陷阱。我知道這聽起來很多，但是一旦了解基本原則之後，你就可以在一個小時左右用最少的材料把陷阱做好。

認識陷阱結構

幾乎所有的獵陷都包含三個主要部件：觸發機關、槓桿、動力裝置。

1. 觸發機關：實際上啟動陷阱的構造，例如一個陽春型陷阱的誘餌棒或康尼貝爾陷阱（Conibear）的鐵線觸發器。

2. 槓桿：這通常是維持陷阱張力的裝置，由觸發機關所釋放或移動。

3. 動力裝置：給予陷阱動力的構造，可以是重物陷阱或受到彎折之綠樹幼木產生的重力。任何能造成重量轉移或貯存能量的東西就是一種動力裝置。

陷阱的設計一般是要實現下列三種主要用途的其中之一：壓碎、勒斃或活捉（用約翰‧懷斯曼（John Wiseman）的說法，就是「勒、輾、吊」（Strangle, Mangle and Dangle））。設置的陷阱類型及其用途要看你想捕捉到什麼樣的獵物而定。記住，雖然食物只要活著就不會壞掉，但要處理一隻憤怒的浣熊可能很危險，因此誘捕時慎重考慮永遠是明智的做法。殺死動物以保自身安全絕對比應付一隻可能很危險的動物來得好。

製作足跡柱

足跡柱的目標是要了解有哪些動物常出沒於你打算進行誘捕的區域。假如你已經找到很多足跡,知道你想誘捕的動物是什麼,這個地區又有什麼動物,那麼就沒必要進行這一步。設立足跡柱很簡單,選定一個可能經常有動物出沒的好地點,在地上插一根棍子,然後把周遭約零點二平方公尺的範圍清理乾淨,這樣若動物靠過來看,足跡才會清晰可見。完成後,在棍子上使用任何視覺或嗅覺的誘餌,吸引動物靠近。兩種誘餌都使用是最好的。例如,你可以利用青蛙的內臟,並在棍子上綁一根羽毛或一塊鮮豔的布。動物會注意到每天走過的路上是否出現任何變動,就好比如果有人把你家客廳的某樣東西移動了,或是放了什麼新東西,你也會注意到。動物靠過來看會留下足跡,使你能夠辨識出該地區經常出沒的動物有哪些,進而準備適合誘捕這些動物的陷阱和誘餌。

野外求生密技

氣味控制被高估了。沒錯,我是說高估。控制人類體味沒有必要太過頭。哺乳動物好奇心很重,非常愛「探聽」,總是想知道有什麼生物到過什麼地方,原因又是什麼,有些甚至會被汗或尿等臭味所吸引。我認識一個人,他把上完大號用來擦屁股的樹葉用在他的足跡柱,結果引來好幾隻浣熊和一隻負鼠。有時,人類的體味會對狩獵不利,但是食腐動物不會被這種氣味干擾。這邊要說的是,聞起來很臭的東西有時候反而是最好的誘餌,沒必要擔心如何掩蓋

自己的氣味。泥土和濃煙掩蓋氣味的功效已經很不錯,除非你的手上有很臭的化學物質或燃料,不然是很安全的。

誘捕用的誘餌

動物會吃特定的食物。牠們也像你我一樣,有最愛吃的食物以及沒吃過但很願意嘗試看看的新東西。視季節而定,要找到這些東西可以很容易,也可以很困難。對鳥類來說,堅果、種子和水果是很好的選擇,這些對花栗鼠和松鼠等小型哺乳動物也很有用。如果背包裡有些不一樣的新誘餌屬於這個類別,你可能已經略勝一籌。

腰果對松鼠來說可能很新奇,甜甜的香味絕對會吸引牠們;針對浣熊和負鼠等食腐動物,青蛙內臟或半隻藍鰓魚等腐臭的東西都很有用。好的誘餌就是動物想要但該地區不常見的東西。假如地上都是橡實,松鼠選擇陷阱中那顆橡實的機率有多高?然而,單獨一顆掰開來釋放氣味到空中的核桃,可能就是引起松鼠注意的那樣東西。鳥類喜歡小型水果,所以如果得走一段路收集一些莓果,放在你知道鳥類以種子為食的地區,那你應該這麼做!

現代陷阱

接下來的章節會介紹一些我覺得最適合加在自力更生型裝備裡的現代陷阱及其基本用法。我不會帶過現代陷阱所有的種類,只會講到不太佔空間且用途多元的那些類型。現代陷阱是用金屬製成,因此不會發生被動物弄壞或咬壞(像是把繩索製成的圈套咬斷)的狀況。這些陷阱確實會佔空間,攜帶大量時會很笨重。我建議每一種各帶三個左右,外加纜繩圈套及/或原始的誘捕工具。

■ 110號康尼貝爾陷阱

康尼貝爾陷阱（又稱全身獵陷）是以它的發明者命名，大概是有史以來最有效的一種陷阱。只要設置得當，它能夠捕捉到所有的小型獵物，包括水禽、地上鳥類，甚至魚類。這是一種會將動物殺死的陷阱，捕到的動物鮮少還活著。它可以設定不同的敏感程度，也可以放誘餌或不放誘餌。較小的110號可以輕鬆用手設置，而220號通常會用工具輔助，所以不是最理想的選項。

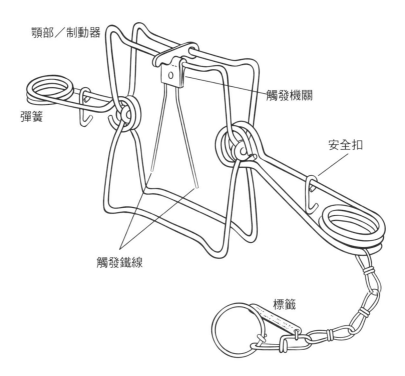

▲ 全身獵陷

■　纜繩圈套

　　如同字面上所說的，纜繩圈套是用鋼鐵纜繩製成的圈套。其大小要視你的獵物而定。纜繩圈套通常會有鎖定機制，可防止圈套鬆脫，所以獵物越是掙扎，圈套就套得越緊。這樣好像很不人道，但卻可以快速殺死動物。

　　陷阱或圈套動力裝置可快速啟動陷阱，不用等動物企圖逃跑時才收緊套索。動力裝置可以是有彈性的樹枝、某種秤錘或彈力繩，任何想得到的東西都適用。纜繩圈套讓你能夠攜帶很多陷阱，卻又不會增加很多重量，尤其是如果這些圈套不大的話。這些圈套也可以用常見的材料製成。圈套唯一的缺點是很有可能用過一次就得丟掉，因為動物被抓到後，圈套會扭曲打結到無法再使用。

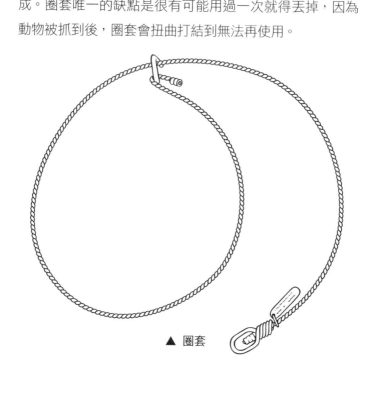

▲　圈套

手邊好用的陷阱材料

你可以用很多手邊現有的材料，製作現代陷阱或使用非繩索材料製成的陷阱。

1. 掛畫的鐵線可以在任何一間五金行買到，適合製作能夠輕鬆捕到兔子大小獵物的纜繩圈套。4 號鐵線最適合。使用鐵線要記得一件事，那就是小口徑的鐵線搭配動力裝置使用時，可能會割進獵物的肉或割斷牠的頭。

2. 吉他弦也能做成很好的纜繩圈套，但要選擇纏得較粗重的弦，不是較細的單股弦。

3. 釣魚用的鋼絲只要簡單改造一下，就是個現成的圈套，帶了可以達成兩個目的：釣魚和誘捕。

4. 捕鼠器是小型誘捕工具組中常被忽略的資產。它就像窮人的康尼貝爾陷阱，捕捉松鼠和鳥類等小動物非常有用。使用捕鼠器誘捕獵物時，要把它漆成無光澤的土色，並在一角鑽個洞進行固定，以免獵物沒死的話將陷阱拖走。

高處誘捕的基礎

高處誘捕指的是把陷阱設置在水上方的高處，以誘捕郊狼、狐狸、浣熊、負鼠等小型的陸上動物。根據你所使用的陷阱類型和你想誘捕的獵物種類，在陸上設陷需要的裝備可能會比水上設陷還多一點。為了這一節的目標，我們只會討論足部獵陷；之後我們會談到圈套和全身獵陷。

足部獵陷是將動物牢牢抓緊(通常是抓住腳)的一種陷阱,讓動物在誘捕者抵達前都還活著。這種陷阱有五個主要構造:

1. 框架:陷阱的基本框架,其他部位都會與之相連。

2. 彈簧:可以是長彈簧或捲彈簧,負責使顎部閉合。

3. 顎部:顎部通常是鐵製的,有的有偏差,有的沒偏差,也就是會挖出一個空間,使顎部閉合時有一點空隙(這會讓動物舒服一點,防止動物在掙脫陷阱顎部的時候腿被割斷)。

4. 踏盤:這是你希望動物靠近誘餌時把前腳的力量完全放上去的地方。

5. 制動器:將陷阱顎部的張力固定住的機制。動物踩上踏盤時會鬆開扣在陷阱較強顎部上方的制動器,接著制動器便會拴在踏盤的卡榫上。

用於高處誘捕的足部獵陷有三個基本類型:單彈簧、雙彈簧和捲彈簧。

單一的長彈簧陷阱有一組鋼鐵顎部,會在踏盤被踩下時,透過單一動力彈簧閉合起來;雙倍長彈簧有兩個操控顎部的彈簧,而捲彈簧可以是單一或成雙的。你可以猜得到,捲彈簧是用一條金屬鐵線纏繞而成的彈簧。昔日的山區獵人主要是攜帶長彈簧陷阱,這些也是門外漢最熟悉的意象。

誘捕和處理獵物

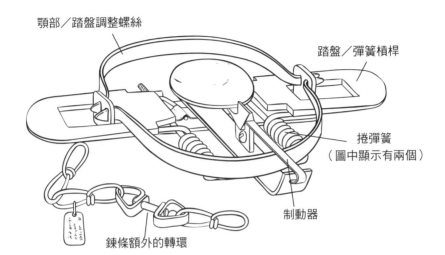

顎部／踏盤調整螺絲

踏盤／彈簧楨桿

捲彈簧
（圖中顯示有兩個）

制動器

鍊條額外的轉環

▲ 捲彈簧陷阱

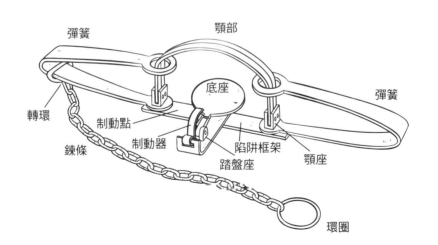

彈簧

顎部

底座

彈簧

轉環

制動點

制動器

陷阱框架

踏盤座

顎座

鍊條

環圈

▲ 長彈簧陷阱

在把陷阱準備好之前，我們還得再談另一個重要的術語：踏盤張力，也就是使踏盤往下移、制動器鬆開所需的往下的壓力量。在比較新款的陷阱中，這是由一個把踏盤固定在陷阱框架的螺絲所控制。鎖緊螺絲會讓踏盤較難踩動；反之，鬆動螺絲則會達到相反的效果。踏盤張力會決定你抓到的動物種類，踏盤張力較大的陷阱需要靠較重的動物才能啟動，這就能減少你捕捉到非目標動物的機率。

陷阱鍊條跟陷阱的框架相連，而鍊條通常會接在棍子或某種錨上，防止抓到的動物帶著陷阱一起逃跑。鍊條的長度不一，我偏好使用十八吋左右的鏈條，並至少要有三個轉環。轉環可防止動物在你出現以前扭曲鍊條，進一步傷害自己。

■ 準備陷阱

現在，我們來準備陷阱。獵陷出廠時會上油，以防運送或貯藏期間生鏽。這層油一定要去除，獵陷才能進行染色、上蠟，或兩件事都做。要去除這層油，請把獵陷放在熱水裡燙，接著自然風乾到輕微生鏽。是的，你要讓獵陷有一層薄鏽，這樣染劑和蠟油才能更好地附著在金屬上。清除了獵陷上的油之後，就可以使用商業產品進行染色，或是放入黑核桃殼的汁液裡煮。

■ 獵陷的周邊配備

如同任何一種嗜好，市面上也有很多跟陷阱相關的周邊工具，但你可以（也應該）把事情簡單化。你需要一

個篩子，把細土灑到陷阱上；要搥擊木樁，斧頭附的榔頭或甚至用來棍擊的大圓木都很適合；要挖掘擺放陷阱的洞，工兵鏟、小型的手鏟或甚至掘土棒效果都很好；有個小刷子可以讓踏盤露出來會很有幫助，但是我發現用吹的對卡榫並不會造成不好的影響。

野外求生密技

　　來說說獵陷打蠟這回事。打蠟是為了防止陷阱進一步生鏽，並讓它能運作順暢。在氣溫達到凍點的水中或潮濕地面使用陷阱時，打蠟也能讓它繼續運作。最適合的蠟是蜂蠟，如果自家沒有養蜂，可以用買的。給獵陷染色不是絕對必要，很多專家都認為，噴漆或完全不染色也沒有問題。只要獵陷有使用蠟好好潤滑，設置恰當時就能順利運作，抓到獵物。

■　固定陷阱

　　你需要棍子或地錨固定陷阱。有兩個較適合的工具可以做到這點，分別是約兩尺長的鋼筋條及地錨。地錨是一種有角度的金屬零件，接在一條纜繩上，鑽進土裡的時候是直的，但往上拉扯時卻會在下方的土壤中歪斜，牢牢固定住陷阱。我遇過很多老獵人使用木棍來進行誘捕。木棍可輕易使用大自然中的材料製成，但是你就得攜帶強力的纜繩（至少十六口徑）把陷阱固定在棍子

上。地錨主要的問題是，沒有大型的槓桿裝置很難從土壤中取出。然而，使用地錨可以確保獵物不會從你手中逃走，你也不會遺失陷阱。沒有使用地錨固定的陷阱都應該用雙倍的棍子固定。

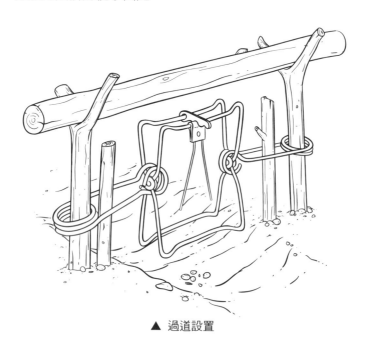

▲ 過道設置

■ 架設陷阱

裝備都齊全了以後，就可以準備架設陷阱。記住，跟房地產一樣，關鍵在於地點、地點、地點！設陷的地方不對，通常不會抓到任何獵物，或是需要比放在好地點的陷阱還長的時間才能抓到獵物。大部分獵物都會在特定的路徑或路線上活動，這些就是架設陷阱最好的地方。

首先，尋找動物出沒的跡象。足跡、糞便和覓食後留下的廚餘都是很好的指標。在林木茂密的環境中，任何路徑相交處都是最佳地點。在交叉口的地方，我喜歡在路徑相反的兩側分別架設一個陷阱，彼此相差 45°角。有一句話是這麼說的：「適合架設一個陷阱的地方，就適合架設兩個陷阱。」

你也可以在路徑接上開闊空地的地方架設陷阱。在開闊的地區，地勢高的地方通常比地勢低的地方適合，因為大部分的掠食動物會走在能見度較好的高處尋找獵物。選擇架設地點時，也要考量到風，用來吸引動物所使用的任何誘餌都得位於上風處，氣味才飄得遠。

設置誘餌

設置誘餌是架設陷阱的一個關鍵。大多數的時候，你會希望動物付出一點努力去得到誘餌。設置在陷阱觸發系統的誘餌除非是擺在類似盤子的裝置上，否則應該跟觸發機關連接，讓它沒那麼容易被取走。若是其他的設置方式，只要把誘餌放得越遠越好、靠近陷阱的後方，就能有效迫使動物觸發陷阱。誘捕動物時，你是要讓牠努力去爭取誘餌，而不是要餵食牠！

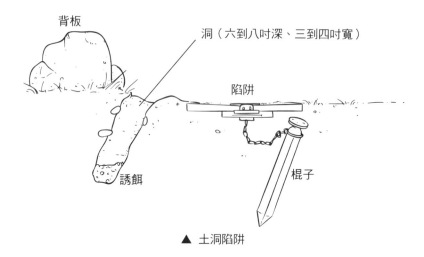

▲ 土洞陷阱

■ **大部分的誘餌也可以當成食物**

　　別忘了，除非是用其他獵物身上你不吃的部位（像是內臟），否則大部分的誘餌也是一種食物，可以吃下去為身體補充營養。有一個重點要記得：你所需要用到的誘餌跟誘捕到的動物能提供的蛋白質相比，佔了多少比例？假如獲得食物需耗費的能量比從這個食物所能得到的能量還多，你就得找別的方法取得食物。

　　另一個我試圖灌輸給所有學生的觀念是：別等到肚子餓了才去找食物，這樣事情只會更糟，減少成功的機率。跟任何活動一樣，狩獵、釣魚、誘捕都會用到卡路里和能量，如果等到油槽空了才想到要加油，你就沒有資源進行有效能的狩獵。在野外試圖找到食物有一個最大的好處，就是可以佔據心思；在等待搜救期間，這可以帶來很棒的效果。

這意思是不是説,在使用不吃的部位設置陷阱的誘餌之前,你不應該把一隻大青蛙的腿吃掉?當然不是。這意思是説,你應該慎選自己吃的東西,把資源留到可以吃更豐盛的一餐的時候,攝取容易獲取、高蛋白、高脂肪的食物,把其他東西拿來獲取更多蛋白質和脂肪。永遠試著讓處境變得更好,這就是生存能力的根本。要舒適,不要吃苦!

野外求生密技

誘和餌之間的差異很簡單:誘是透過氣味吸引動物到架設陷阱的地方;餌是動物想吃或查看的東西。誘通常是腺體或油脂;餌通常是食物。臭鼬的麝香就是誘的好例子,可以把動物從很遠的地方引過來瞧一瞧;餌指的是生肉這樣的東西。

■ 陷阱規格

選出好地點後,你必須決定陷阱的大小和類型。若是足部獵陷,我偏好使用雙倍長彈簧陷阱。一個小的雙倍長彈簧陷阱可以抓住一個大的單彈簧陷阱抓得到的動物,但也可以抓到更小的獵物。這些陷阱在冬季時穩定得多,通常也比單彈簧或捲彈簧陷阱容易架設,且更安全。我喜歡 Sleepy Creek 製造的 11 號雙倍長彈簧陷阱,曾用這種陷阱抓過負鼠、浣熊和郊狼等各種動物。

　　我會建議這種陷阱至少要攜帶六個,再加上圈套和全身獵陷,但假如有重量方面的問題,三個也夠。針對時間較長的肉類和皮毛蒐集活動,帶十二個會比較好,但要攜帶這麼多陷阱,你會需要運輸工具,只有一個背包不夠。針對大部分為了取得肉類的誘捕活動,我所有的陷阱加起來不會帶超過十二個。攜帶適用於該環境的十二個陷阱可以讓你不用狩獵就有充足的肉源(陷阱有架對的話)。

　　順帶一提,誘捕時不需要戴手套,除非你擔心安全問題。我發現,手套會讓架設陷阱變得很危險,因為手指的敏感度會減弱,而我需要靠手指才能安全架設陷阱。

■　挖掘擺放陷阱的洞

　　選好一個就連最謹慎的動物也會受到吸引的絕佳地點後,你可以開始設陷,首先要做的就是挖一個放陷阱的洞。這個洞會隱蔽陷阱,讓整個配置看起來很自然。這個洞一定要深到可以埋藏陷阱的鍊條以及棍子或地錨;你要先把這些東西安置進去、掩埋好,再把陷阱本身放在最上面。這是誘捕活動中最重要的步驟之一。不管你相不相信,倘若你創造了一個很完美的配置,把陷阱藏在洞裡時卻有瑕疵,最後你的陷阱一定會在沒被觸發的情況下倒栽蔥躺在泥土上。如果陷阱沒擺好,就會在土裡晃動。當動物不小心踏到外圍較弱的顎部時,會導致較強的顎部凸出來。這會引起動物的好奇心,牠會開始挖出現動靜的地方,勾住陷阱的顎部,把它拉出來。此時,遊戲已經結束了。

　　11 號雙倍長彈簧陷阱有兩個彈簧可協助穩固陷阱，因此即使沒有很完美地放置在洞裡，也不會像捲彈簧陷阱那樣輕易晃動。

　　首先，根據風向確定陷阱有適當地放進洞裡，制動器應該朝向配置的後方，以免擋到動物的腳或在顎部關上時把牠的腳推走。陷阱架設好，以篩過的土蓋好之後，繼續用篩過的土覆蓋整個鋪設區。這一點很重要，因為你不會希望土塊、碎屑或石頭影響陷阱的運作或是卡在顎部裡，導致顎部與陷阱分離，動物脫逃。鋪設完畢後，輕輕掃掉或吹掉踏盤上的土，讓它露出來。這個步驟會協助你決定偏移程度（踏盤和實際的土洞（設餌區）的空間關係）以及背板和土洞／視覺誘餌擺放的位置。

■　創造背板

　　背板架設在整個陷阱配置的後方，可防止動物從你希望牠過來的方向以外的其他方向靠近陷阱。背板可以是由泥土、枯枝落葉或其他碎屑堆成的半圓土堆，也可以是一根圓材、一棵樹、一塊石頭或一個根株。在緊靠背板的地方挖一個土洞，用來放置誘餌。土洞應該深十二吋左右，呈 30-45°的斜坡。挖這個洞可以做到兩件事：

1. 迫使動物從前方靠近，眼睛和鼻子才能對準挖洞的角度。

2. 迫使動物深入，以找到或挖出獎賞——哪種方式皆可。

接著，在洞裡放置某種吸引動物的東西。當然，市面上有很多誘餌的商業產品，但你也可以使用任何發臭的東西。我喜歡用 Catfish Sticky 的誘餌，它是裝在一個大容器裡，可以保存很久，而且只要一點點就夠了。還有一個選擇，就是吃完上一個獵物剩下的東西。記住臭這個字就好，任何腐敗的東西都很有用。

野外求生密技

另一個可以用在土洞的妙招是，把誘餌放進洞裡，然後再插上之前誘捕到的獵物的尾巴，像是兔子或浣熊的。這也會變成一個視覺的吸引。別忘了，動物是藉由視覺和嗅覺進行狩獵，因此看得到的東西永遠都是很好的添加物。有時，單靠視覺誘餌就夠了。還有一個技巧是，使用引人注目的東西作為背板，像是很大的骨頭、燒過的圓材，或者其他任何跟環境直接相反、可利用視覺吸引動物靠近的東西。

為這個物品本身配置誘餌，例如把誘餌塞進骨頭的腔室裡，或甚至把一些內臟放在大石頭底下，用一點土覆蓋，讓它看起來好像是別的動物埋的。這樣做的目標是要讓動物從前方靠近陷阱，把鼻子伸進洞裡，啟動整個配置。這便是偏移發揮影響的時候了。

■ 偏移

偏移既是左右向，也是前後向的。想像一下，動物一腳先往前踏，必定會跟中線偏移。你可以透過障礙物（等等就會談到）強迫動物用哪一隻腳。動物的體型大小會決定牠的鼻子到腳之間的距離有多遠。我曾有過多次經驗，使用較大型的背板配置想要抓住郊狼，結果卻抓到狐狸或浣熊等較小型動物的後腳。我發現，要誘捕獵物來吃的時候，雙向都偏移二到四吋這樣的小幅度最為恰當。如果想誘捕較大型的掠食動物，則需要六到九吋的偏移。

■ 最後程序

決定好偏移、能夠準確看見踏盤的位置後，就可以把誘餌放入土洞或設置好視覺吸引，抑或兩者都做。再來，如果背板不是環境中本來就有的天然物體，這時候要架設背板。背板就位了，就可以擔心障礙物這件事。

障礙物的目的是要讓動物把腳恰恰好放在你所想要的位置。這個障礙物可以很簡單，像是留在篩子上的一些粗顆粒，因為動物不會想踩那些東西。盡量不要讓任何障礙物或背板延伸到前方，也就是陷阱較「鬆」的顎部。假如趨近山顎部，動物會變得謹慎，不想把腳放入那麼侷限的空間。換句話說，針對沒被制動器扣住的那一半顎部，障礙物不可設置過頭。你可以使用次要的障礙物迫使動物更靠近踏盤，如小石子、樹枝或甚至粗糠。

這些步驟全部完成後，用篩過的土稍稍覆蓋踏盤，約四分之一吋就很厚了。這時，踏盤應該位於整個配置的最低點，而這就是你想要的結果，因為動物必須把重量往下壓，才能舒服地踏在上面。配置完成後，接著就可以放置誘、餌、視覺吸引物等。其他動物的糞便永遠可以增加動物的好奇心，同時進行視覺和嗅覺的引誘，並且也是次要障礙物的一種。在泥土構成的背板上放置羽毛也是很棒的視覺吸引手法。有一個很厲害的老師曾告訴我，每個陷阱配置都應該要有「誘、餌、糞」三者。

水中誘捕

基本上，陸地動物的皮毛值很多錢，但水棲哺乳動物卻是容易捕捉得多，所以是比較可靠的肉類來源。水中誘捕比誘捕陸地動物還不需要技巧和設備，而且誘餌能在水中或水邊輕易取得。

這裡的關鍵詞是「簡單」。在這些地區出沒的動物大部分是兩棲類，跟老鼠有親緣關係，因此不如犬科或貓科動物那麼聰明。幾個 1 號到 3 號的雙倍長彈簧陷阱就很夠水中誘捕用了，可以抓到水貂和河狸。

水中設陷不需要挖洞，因為水本身就能掩藏陷阱，長彈簧則讓穩定性不成問題。水中誘捕主要的形式有口袋配置和誘捕河狸的河狸丘配置兩種。

■ 口袋配置

口袋配置要將河岸挖出一個洞;你可以用鞋尖挖。把洞挖在水平面上一點點的地方,誘餌擺在洞裡,陷阱放在洞口。你也可以運用障礙物,放幾根樹枝,引導動物從前方進入,迫使牠踩在踏盤上。

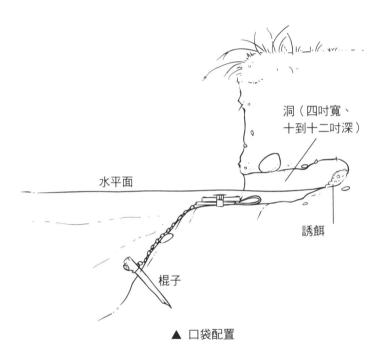

洞(四吋寬、十到十二吋深)

水平面

誘餌

棍子

▲ 口袋配置

■ 河狸丘配置

要誘捕河狸,最好的配置方式就叫河狸丘。如果能抓到一隻河狸,其腺體的分泌物可以抓到下一隻河狸,然後再下一隻,以此類推。河狸的分泌物有一種氣味,是用來

標示地域的;這些腺體位於尾巴根部附近。這種氣味對所有動物都很有吸引力,但對其他河狸的吸引力特別強。

在水岸邊緣水深約十到十二吋的地方建造一個擱置 3 號雙倍長彈簧陷阱的平台,往左或往右偏移從一側到中心點約一半的距離。用腳拖過岸上的泥濘,製造一個假滑坡,就好像有河狸曾從那裡滑進水中一樣。如果可以找到真的由河狸製造出來的新鮮滑坡,就把陷阱設在那裡,可能就不需要河狸的腺體分泌物作為誘餌。在滑坡上方放一些剛拔下的雜草和剛削掉的樹枝,若有河狸分泌物,就在這堆東西上放一點。河狸會經常到水邊巡視,查看這些滑坡。當牠把肚子貼在水岸時,腳就會踏到陷阱。

麝田鼠跟河狸很像,要是你能找到顯示牠們出沒的巢穴或滑坡,這些會是設置較小的 110 號康尼貝爾陷阱的理想地點。水貂是肉食性動物,而麝田鼠是牠們最愛吃的食物,所以吃剩的麝田鼠肉應該用來誘捕水貂;浣熊和負鼠也會巡視水岸,任何腐敗的魚肉或臭氣沖天的東西都能吸引牠們的注意。

就跟釣魚一樣,踏盤張力大的大型陷阱會抓到大型的動物,踏盤張力小的小型陷阱則任何一種動物都抓得到。

特殊配置

除了上面討論過的配置形式,還有一些特殊的陷阱配置。在這個類別裡,我會納入一種可用鐵線圈套製成的盲配置(即不放誘餌

的配置）：松鼠木杆配置。使用這個方法，你因為把一棵倒木靠在另一棵松鼠本來就有居住或經常出沒的樹上，於是便為松鼠架設了一條毫無阻力的路徑。松鼠一定會選擇走這根木頭，而不是爬上樹木的主幹。在這根木杆上使用數個開放的圈套，十次有九次抓得到松鼠。你甚至可以把松鼠從地面上嚇到木杆上，迫使牠落入圈套。

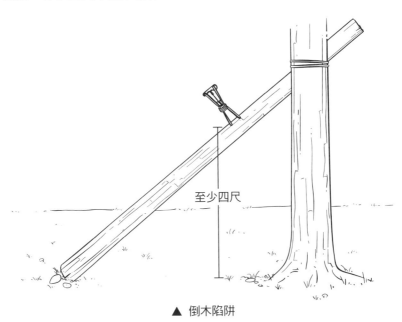

至少四尺

▲ 倒木陷阱

原始誘捕

打從人類開始狩獵採集之後，古人就有使用原始的陷阱了。這些陷阱在今天就跟在古代一樣有效。原始誘捕最大的優勢是，要完

成陷阱所需攜帶的裝備少很多,而且只要習得相關技巧,架設時間也很少。一旦熟悉整個流程,做習慣了,便可以在一個小時內架好二十個陷阱。跟其他技能一樣,這需要練習和實地操作的經驗,但是這項技能就跟生火或搭建遮蔽所一樣重要。

■ 觸發機關

簡易的原始誘捕最需要學會的,就是可以應用在多種陷阱的觸發機關。這樣一來,你就可以事先做好多個圈套,到現場再根據情況調整觸發機關和陷阱。你只需要學會一個簡單的栓扣觸發機關,就能夠架設各式各樣可抓到小型獵物、鳥類,甚至魚類(設置在岸邊時)的陷阱。熟悉幾種會用到這個簡易觸發機關的陷阱,比學會多種耗時耗力的複雜陷阱還要好多了。要雕刻複雜的零件很花時間和心力,還要不斷把零件調整正確,但是直觀的栓扣就那麼簡單,而且這類陷阱很多都完全不需要用上工具。設置一個複雜陷阱所需的時間,可用來設置多個簡易的陷阱,並獲得同樣或甚至更好的結果。

野外求生密技

很多人都把原始誘捕這件事變得太過複雜了!誘捕是很好理解的。你需要的就只是任何一種能夠有效抓住或殺死動物的陷阱。我到世界各地遊歷過,仍以狩獵採

集維生的部落民族讓我看見，運用簡易栓扣觸發機關的簡易陷阱是獲取肉類最好的萬用陷阱，也是他們每天用來捕捉小型哺乳動物和鳥類的陷阱。「保持簡單而有理」這條原則也適用於誘捕。

重物陷阱

重物陷阱已經被運用好幾百年，最常用在地松鼠、老鼠和大型囓齒動物上。重物陷阱可以搭配圈套陷阱所使用的同一種栓扣觸發機關，就稱作派尤特重物陷阱，以居住在沙漠中經常使用此種陷阱的派尤特族印地安人命名。重物陷阱的重物必須要比獵物重五倍，把獵物壓死。然而，這不表示動物會立刻死亡，而是可能經過一段時間慢慢窒息而死。

你可以搭配諸如「小洞配置」等其他的陷阱配置形式。小洞配置類似口袋配置，有時會用在樹基或圓材上。這些會架在重物陷阱之上，為陷阱增加重量，並協助偽裝陷阱，使它效果更好。傳統的派尤特重物陷阱是以大石頭作為扼殺動物的裝置。你可以用圓材或上面提及的小洞配置，把這種陷阱應用在林地中。其他捕捉中型動物的重物陷阱，只要使用較大根的圓材架設一個簡易的框架，即可輕鬆完成，同樣是運用栓扣觸發機關。只要你的才智想得到，就能做出重物陷阱的各種變化。這類陷阱主要的缺點是，組成部件能否輕易取得要看你的所在位置，以及製作這些部件所需的時間。

捕鳥陷阱

　　捕鳥陷阱可以應用前面討論過的同一種圈套與栓扣系統，或者可以是籠子陷阱，用來活捉鳥類，留待之後使用。許多籠子陷阱是用來抓較小型的鳥類，但較大型的鳥類和水禽則適合用前面的章節講到的其他方法捕捉。籠子陷阱對於鵪鶉、松雞、雉雞等住在地上的鳥類很有效，也可以用在哀鴿、斑鳩等棲息在樹上的小型鳥類。

　　使用圈套裝置捕鳥不像誘捕小型哺乳動物那樣需要抗拉強度，因此想用這種方式捕鳥時，非常適合攜帶可拆解成較小直徑的多股繩索。可脫離的栓扣系統會用在這類陷阱中，也可以稍加改造，用於重物陷阱。活捉鳥類使用的陷阱通常會運用絆線或棍子之類的東西，強迫鳥兒要跨越才能吃到誘餌。

小型誘捕工具組

　　誘捕工具組可以很精細複雜，也可以只由一捆釣魚和織網所用的那種焦油尼龍繩和一把刀組成。我喜歡工具組的規模小一點，依靠自己的知識和技能做出多種陷阱，這樣重量比較輕。我只會攜帶幾樣可確保誘捕成功的物品，使背負的重量和佔用的空間最小化。

　　關於只由尼龍繩和刀這兩樣東西組成的工具組，我想再多做說明。針對短期旅程或緊急工具組，我建議放幾個中型的三叉鉤（同樣地，具有誘捕和釣魚兩種不同的應用方式）、半打大一點的鉛墜和大號的單叉鉤在塑膠夾鏈袋裡，塞進尼龍繩捆，再用幾個軟木浮子和一捆掛畫用的 4 號鐵線固定好。鐵線主要是用在像松鼠木杆之

類需要堅硬材質勝過尼龍繩的特殊陷阱，這不會增加什麼重量，而且可以應用在其他地方，如樹枝陷阱的鋼絲或是釣烏龜使用。樹枝陷阱指的是把裝有誘餌的繩子垂掛在樹枝上，繫有鉤子的另一端放入水中。針對釣魚，可再加上一個口袋型釣魚工具組。

使用自製釣竿和天唐竿釣魚

竹製釣竿品質非常好，長度從九到十三吋都很適合，使用新鮮現砍的竹子也沒問題。這類釣竿使用的釣線長度應與釣竿相同。不需要用捲線器收回釣線，只要靠釣竿的槓桿作用把魚甩至抄網可撈得到的地方或岸上即可。

■ 認識天唐釣

天唐釣這種釣魚技巧源自日本山區，現在正迅速傳播到世界各地。這種釣法的基礎概念跟竹竿釣魚一樣，只是有一些調整。天唐釣主要是用在溪釣，因此屬於飛蠅釣的一種，跟把魚餌輕點水面的釣法（將路亞／毛鉤拋起後再甩回水面，在水上擬餌釣魚）相去不遠。天唐釣的卓越之處在於釣線跟釣竿連接和分離的方式，你可以針對不同的用途有好幾種不同的釣線綁法，在短短幾秒內就能跟釣竿連接或分離，不用割斷或捆綁釣線。可以做到這點，靠的是接在釣竿末端一個稱作穗先的結。使用任何傘繩或小口徑繩索的外包覆層，就能輕鬆做出穗先。

1. 取一條約三吋長的傘繩,像套襪子一樣將其中一端套進釣竿的末端。

2. 露出兩吋的外包覆層懸掛在外,與釣竿連接的一吋使用小口徑的線纏繞,再用松木樹脂封起,永久黏在釣杆上。

3. 在外包覆層最末端打一個結,用火燒一下這個尼龍材質,使末端變成一顆小球。完成後,釣竿就可以用來連接任何綁法的釣線。

■ 綁釣線

　　如上所述,使用天唐竿的話,你可以準備多種綁法的釣線,順應釣魚狀況,快速更換。你可以把綁了不同路亞和釣鉤組合的飛蠅浮水線、空心編織線和編織線等纏在多個繞線板上。基本上,攜帶四種不同綁法的釣線就能應付大部分的情況。選好釣線類型和釣線要綁的東西(如釣鉤、鉛墜、浮標、乾毛鉤、浮球等)之後,在釣竿頂端打一個簡單的八字環,留下半吋的環圈。要把釣線接到釣竿上,先在釣線上打雀頭結的繩圈,然後套在穗先末端燒出來的那顆球。這時,繩圈就會自動收緊。這個結不會鬆脫,但是想更換釣線時又能輕易解開。

野外求生密技

　　繞線板是用來整齊收納綁好的釣線的用具，並非絕對必要。如果想要，也可以把釣線纏繞在鋁罐上，但若是使用繞線板，把釣線拆下來用的時候不會有打結的問題。繞線板長得就像一把梯子的迷你袖珍版，為木頭或塑膠製。將一塊扁平木頭的兩邊刻成半月形，就能輕鬆製作出來。繞線板的長度全憑個人喜好，我自己是喜歡四吋長左右。你可以把釣線繞在上面，保持整齊，為特定用途事先預備好。

處理小型獵物

　　處理小型獵物比處理大型獵物快速簡單，將獵物從誘捕地點運回營地所會消耗的熱量也較少。不過，把焦點放在小型獵物的主因是，小型獵物常常能一次吃完，留下來的廚餘可以作為誘餌使用。相較之下，大型獵物要進行烹煮或保存則是一件耗時、有時還很乏味的事情。另外，在掠食動物出沒的地區，營地若有大量的肉、血和骨骸，可能非常危險。處理小型獵物大部分的時候都相當容易，沒有什麼技巧或經驗的人也能完成。

■　小型哺乳動物

　　許多小型哺乳動物（像是地松鼠和老鼠）都不需要進行什麼處理，只要切一刀把內臟和肛門管線移除即可，接

著就可以放進火堆，把毛燒掉、肉烤熟。將整隻動物全部吃下，獲得小小一頓餐所有的營養。別忘了，任何沒吃完的肉都應該作為陷阱的誘餌，用來誘捕別的東西。

■ 中型哺乳動物

中型動物處理的難度並沒有高很多，只是需要剝除毛皮，讓食物更好處理，然後切成四塊，讓肉能更快煮熟。首先，取出所有的內臟和肛門管線，小心不要刺破腸子，否則肉的味道可能被破壞。很多內臟也是可以吃的，如心臟和肝臟；記得先檢查器官，看看是否健康，如果顏色鮮明、沒有汙點或長蟲，就沒問題。同樣地，別忘了利用沒吃完的部分進行誘捕或釣魚。

處理其他獵物

美國東部林地出產各式各樣其他類型的獵物，只要知道如何誘捕、處理，就能成為你的養分。

■ 鳥類

在野外拔除羽毛是一項耗時的作業，你不如像處理哺乳動物一樣，直接剝除鳥類的毛皮。處理鳥類有一件事要記得，那就是要清空嗉囊，即位於喉嚨底部、食物在消化前貯存的地方，裡面通常會有鳥兒最近吃下的乾硬種子之類的食物。鳥類的肝臟和心臟一樣可以吃。所有的鳥類都

能食用，但是像鵟這樣的食腐鳥類則應充分把肉燙熟，確保食用前所有的寄生蟲都被殺光。善用自己的判斷力檢視肉類和器官是否健康。

■ 魚類

　　用刀子從肛門劃到魚鰓下方，取出所有內臟，扯下魚鰓。你可以去掉魚鱗，或是連同魚鱗或魚皮一起烹煮，像吃烤馬鈴薯一樣從裡面吃起。如果想在食用前將鯰魚去皮，你會需要用一把鉗子去鱗去皮，因為鯰魚的皮很堅韌。北美所有的淡水魚類都可以吃。

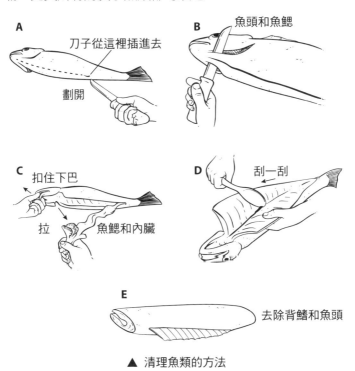

▲ 清理魚類的方法

■ 爬蟲類與兩棲類

　　蛇等爬蟲類生物可以去皮、取出內臟，然後像其他食物一樣烹煮。處理前，要將毒蛇的頭部先行切除。青蛙也可以去皮，或者在取出內臟後直接烹煮食用。烏龜比較麻煩，要先將頭切掉，倒吊著讓血流乾，接著從龜殼和龜肉之間的薄膜切進去，移除龜殼，最後清除內臟。你可以把龜殼當作鍋子烹煮龜肉。龜肉非常適合作為釣魚用的誘餌。

保存肉類

　　從古時候開始，人類就會保存肉類留待日後食用。保存肉類有很多方式，以下介紹幾個幾乎或完全不需要額外裝備或資源的簡易保存法。

■ 乾燥

　　乾燥肉類可將水分移除，讓食物在之後的旅程中隨時可以食用。這個方法的重點是要把肉切得越薄越好，讓肉很快就能變乾。你可以根據能取用的天然資源，用幾種不同的方式乾燥肉類。

- 把肉片吊在火堆上方，用小火長時間烘乾，直到肉片像肉乾一樣拗折時會裂開。
- 在平坦的石頭或架子上日曬。若正值烈日當頭，要給肉片翻面或換位置，直到曬乾為止。

肉類在乾燥時也可進行煙燻,以增添風味和額外的殺菌效果。注意,這跟一般的煙燻(見下文)做法不一樣。

■ 煙燻

若要煙燻肉類,你需要以現有的裝備(如斗篷、垃圾袋、救生毯等)做出某種密閉空間。也可以使用天然素材製造這個空間。製作一個有層架的三腳架,在熱燙的炭火堆或小火焰上方約兩尺處煙燻肉類。密閉的環境會使濃煙和熱氣直接上升到肉類的位置,完成煙燻過程。跟乾燥法不同,你其實是在慢慢煮熟肉片,而不是要移除水分。煙會增添風味,也會加入殺菌功效。你可以使用現砍的木材增加煙霧量,但要避開松木等富含樹脂的樹種。

成功誘捕的訣竅和妙招

1. 腐敗和帶有魚腥味的肉會吸引食腐動物。

2. 貓科動物打獵時依靠視覺勝過嗅覺,因此若要誘捕貓科動物,在陷阱上方懸掛視覺誘餌的效果最好。

3. 犬科掠食動物在冬天食物短缺時,比較容易受到肉類誘餌吸引。

4. 射殺臭鼬後裝袋,可以用來使其他物品染上臭味。

5. 臭鼬的味道是最好的遠距離誘餌之一。

6. 河狸的腺體分泌物可以吸引幾乎所有的動物。

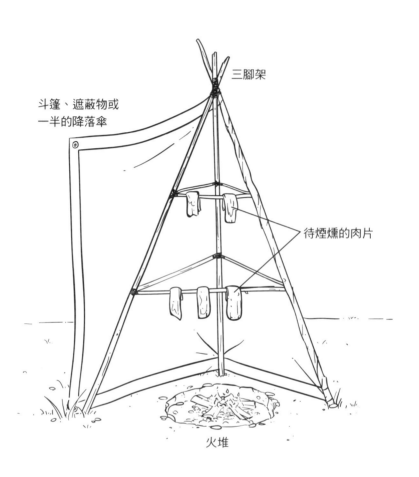

三腳架

斗篷、遮蔽物或
一半的降落傘

待煙燻的肉片

火堆

▲ 煙燻肉類

結語

謝謝你讀完這本書。當然，我希望你不只吸收了書中的教導，也到戶外享受大自然所能提供的一切。要習得我們在書中討論到的技能，最好的方法就是練習。

記住前人的指導、把這些技能傳授給想學的人是很重要的。我們的內心雖然住著一位野外求生者和森林人，但也不可忘記我們也是這片大地的管理員。進行任何一趟旅程，主要目標應該是保存資源，讓一切事物可以更新，並保持更新。唯有透過這個方式，我們的子孫和他們的子孫才有美麗的土地可以享受。

進入野外時，事情出錯是有可能的。因此，利用難度較低的短途旅程練習這些野外求生技巧，可以幫你做好準備，更好地處理緊急狀況。這樣一來，你面對的將不是生死交關的情境，因為你有能力把情況變成嚴重但不致命、能夠解決的問題。

我花了很多年的研究和實驗，才找出最寶貴的技能、最重要的裝備是哪些。本書試圖做到的，就是在簡短的篇幅裡搭配一些插圖總結這些資訊。每一個主題其實都可以寫成好幾本書，但我也相信人生的 80/20 定律：每天都會聽到和看到的東西，有百分之八十是最無價值的資訊。本書涵蓋的內容，我相信是野外求生知識當中最有價值的百分之二十。它不僅會使你成為一個更優秀的野外求生者，也會讓你舒適，而非吃苦。

到頭來，這才是最重要的。祝你好運！

附錄一

探路者的觀念：
保存和運用資源

保存資源有很多意思。在本書的脈絡中，這代表節儉以及最大程度地運用所擁有的資源。假如在野外受困了，你不會知道自己多久才會被找到，所以一定要認識並保存重要資源。以下列出一些值得思考的事情。

這十件事不可忘

1. 不是必要，不要用刀。可以的話就用手折斷樹枝，或者徒手或使用尖銳的石頭剝除樹皮。

2. 不要放棄任何收集乾燥火種留待之後使用的機會。若有時間可以耗費、卡路里可以燃燒，就用原始方法生火，把保證生得出火的工具留到絕對需要的時候。

3. 獲取的肉類絕對不要浪費，將剩下的食物進行乾燥，放在頭巾裡，留待之後食用。

4. 利用動物的每一個部位。骨頭可以做成工具，內臟可以作為誘餌。

5. 可以的話，就使用倒木建造遮蔽物和生火，避免浪費精力折斷或砍切木材。

6. 水很珍貴。如果快要下雨了，就架設一個收集雨水的裝置。

7. 別為了誘捕獵物進行不必要的長距離移動。你應該在基地營四周放射狀架設陷阱，而不是直線設置。

8. 可以的話，在水源附近紮營，這樣比較容易取水和捕食，也不用走太遠。

9. 永遠都要為下一次生火設想，製造炭化布料或預留火種。

10. 在輕鬆舒適的時間點行進。天氣熱，選擇早上和傍晚行走；天氣冷，選擇太陽高掛的時候。

附錄二

可食植物和藥用植物

　　太多人執著於辨識可以吃跟不能吃的植物。老話一句,把事情簡單化。看看你的庭院,那裡可能就有好幾種很常見的野菜。與其掛心那些少見的植物,不如聚焦在常見的植物上。選八種植物,然後好好記住它們的樣子。最近去紐西蘭時,我很驚訝地發現在美國找得到的植物有很多在當地也很普遍:蒲公英、三葉草、車前草、香蒲等就跟在這裡一樣長得很好。如果常到野外,你很有可能會迷途或受困至少一次,因此請把焦點放在常見的植物上。假如你能辨識八種可食植物,至少有幾種會在美國其他地區和別的國家是常見的。認識植物的科屬,透過相似性辨識可以吃的植物,會幫你自己很大的忙。不過,要注意有很多有毒植物跟某些可食植物長得很像。警告:絕對不要吃野生的蕈菇或任何真菌類。食用任何植物之前務必完全辨識。

　　有四類植物可提供很好的營養價值,但不提供脂肪。你應該每一類牢記至少兩種,學會認出該樹種或植物一年四季的樣貌。

1. 澱粉類、根莖類

2. 水果、莓果

3. 堅果

4. 葉菜類

以下列出這些類別當中常見的可食植物：

可食植物	類別
香蒲	根／莖
防風草	根 （注意：這種植物的葉和莖可能造成接觸性皮膚炎）
蒲公英	葉菜
牛蒡	葉菜／根
山核桃	堅果
核桃	堅果
覆盆莓／黑莓／鮭莓	水果
接骨木莓	水果

- 香蒲：這種植物是大自然的超級市場和藥局。幼嫩的芽可以生吃或煮來吃；根莖也可以煮來吃；種子絨毛上收集而來的花粉可以用作麵粉；新長的種子絨毛可以像整根玉米那樣食用。

- 防風草：防風草曾被當作主食好幾百年，但是現今已被大多數人遺忘。它的根是很棒的澱粉類，可以像馬鈴薯一樣烤來吃。注意：處理這種植物時可能出現接觸性皮膚炎。

- **蒲公英**：這是製作沙拉時很好的葉菜類食材，也可以在行進間食用。蒲公英富含維他命 A，其頭狀花序也能吃。蒲公英的根乾燥磨粉後，是很好的咖啡替代品。

- **牛蒡**：牛蒡的嫩葉特別適合作為沙拉的葉菜類，其大型的主根也是很好的澱粉類。

- **山核桃**：山核桃的果實可以撬開來，食用裡面的果肉，為飲食提供蛋白質。

- **黑核桃**：這是很好的蛋白質來源，而且不難處理。黑核桃殼可以製作成褐色的染料，並含有一種化學物質，使它磨粉後可以用來在小池塘裡毒昏魚類。

- **覆盆莓**：這是在東部林地非常普遍的夏季水果。鮭莓、黑莓等其他莓果則常見於別的地區。它們是很好的水果和維他命來源，除了生吃，亦可應用於許多餐點和茶飲。葡萄也很常見，但是很多有毒的植物長得都跟葡萄很像。這些植物未結果時，新長的嫩芽也可以吃，其葉子可做成很棒的茶飲。

- **接骨木莓**：這從夏季到秋季都十分常見。你可以生吃它，或者把它煮成好喝的飲料，抑或是跟其他食物結合，做成美味的一餐。

藥用植物

藥用植物也可常見，很多都長在全美各地的路邊和住家庭院裡。同樣地，你應該要能辨識幾種常見的藥用植物，用來作為常見

病症的簡易療法，如感冒、腹痛、頭痛、咬傷和螫傷以及過敏反應
（接觸性皮膚炎）。促進個人衛生的植物也值得認識一下。

以下列出一些較常見的藥用植物：

植物名稱	藥效
香蒲	抗菌；牙齒和牙齦護理
毛蕊花	感冒／鼻塞；女性生理期
珠寶草	接觸性皮膚炎
車前草	咬傷／螫傷
薄荷	頭痛
薄荷與蒲公英	腹痛
西洋蓍草	凝血／感冒和流感／驅蟲
澤蘭	嚴重瘀青；骨折；發燒

- 炭：當然，這不是一種植物，但是我會在這裡提到它，是因為它可作為意外食物中毒時不可或缺的資源。把炭和水磨成粉，可以立刻引起嘔吐，並能夠吸收胃裡殘留的毒素。

- 香蒲：將香蒲的嫩芽拔除，其保護鞘的基部會有一種很好的膠質，具有麻醉和抗菌的功效。你可以把它比作蘆薈，因為這也非常適合局部緩解燒傷和螫傷的疼痛。這種植物的嫩芽也可作為很棒的牙刷。

- 毛蕊花：這作為通鼻塞劑已有數百年的歷史，是很棒的咳嗽和感冒藥；毛蕊花柔軟的大葉片也可用來包紮傷口，並能吸收女性經血。

- **珠寶草**：珠寶草汁液含有的化學物質有助減緩野葛和其他植物造成的接觸性皮膚炎。剛摘下的珠寶草可塗抹於皮膚，接觸有問題的植物後，要盡快使用珠寶草治療。

- **車前草**：把咀嚼過的車前草塗抹在螫傷和咬傷的患處，可達到敷藥的效果。這種植物也有助取出螫傷的毒素及小刺等異物。

- **薄荷**：薄荷有很多很棒的特性，可用在一般和醫藥用途。新鮮薄荷葉塗抹在太陽穴，有助舒緩輕微頭痛；乾燥的薄荷與蒲公英製成的茶飲對腹痛很好，並能緩解腹瀉；薄荷煎藥拿來漱口，對喉嚨痛也很好；薄荷和西洋蓍草製成的茶飲則能舒緩感冒和流感症狀。

- **西洋蓍草**：從古至今，西洋蓍草幫助很深的傷口凝血的能力一直是為人所知的。此外，它也有抗發炎的特性。當作茶飲攝取時，西洋蓍草會使人發汗，有助退燒。近期的研究也顯示，這是很棒的驅蟲植物。

- **澤蘭**：這種植物作為茶飲攝取可協助退燒，綠葉製成的敷藥則對嚴重瘀青有幫助，甚至能夠修復骨頭。

使用藥用植物

藥用植物大部分有以下四種應用方式：

1. 敷藥：收集植物的葉或花，新鮮下去揉碎，就能做成敷藥使用。若是緊急情況，可以泡在滾燙的熱水中或甚至放入口中咀嚼，接著直接敷在患處，用頭巾或繃帶包裹。

2. 茶飲：製作茶飲時，就像把敷藥泡在熱水中一樣浸泡約十到十五分鐘，接著在過濾後喝下液體的部分。

3. 煎藥：煎藥跟茶飲很像，但是要用煮的，不是用泡的。任何樹皮或樹根都可以用這個方法製成飲品。接著，過濾掉固體，繼續把液體煮到剩下一半，便可飲用。

4. 洗劑：洗劑是用來清洗患處的，而非直接攝取。

■ 透過味覺將植物分類

假如你知道某種植物沒有毒，可以透過實際品嚐的方式得知它的許多特性。把植物放入口中，嚼一嚼、滾一滾，感受它為口腔帶來的變化和嚐起來的味道。根據植物的味道，可以把它歸類到以下四類的其中之一：

1. 苦味劑：嚐起來苦苦的植物通常是很好的感冒和流感藥，基本上既能抗菌，又能抗病毒。

2. 膠漿劑：吃起來會生口水或感覺滑滑的植物對便祕很好，可以「暢通管路」。這些植物對乾燥不適的鼻竇和燒傷也很好。

3. 收斂劑：具有收斂功效的植物吃下去會讓你忍不住皺起嘴巴或使口腔乾澀，而它對人體或皮膚也會造成相同的效果，像是解除野葛造成的症狀、減輕腹瀉狀況、治療流鼻水等。

4. 驅風劑：這些植物吃起來會感覺溫熱或辛辣，對於腹痛以及消化道的氣體和不適都很有幫助。

附錄三

野外求生食譜

硬大餅

4-5杯中筋麵粉

2杯水

3小匙鹽

1. 烤箱預熱 190℃（如果你用的是旋風式烤箱或反射式烤爐，則設定175℃）。
2. 在一個大碗內攪拌麵粉、水和鹽。攪拌好的麵團應該會滿乾的，有需要可多加一些麵粉。
3. 將麵團擀成約半吋厚的長方形，切割成 3×3 吋的方形，使用叉子或刀子兩面戳洞。
4. 放在未抹油的烤盤上，每面各烤三十分鐘。

基礎麵餅

1杯麵粉（可全部使用白麵粉或混合部分全麥麵粉）

1小匙泡打粉

1/4小匙鹽

1/4杯奶粉

1大匙酥油

油,煎餅用

適量的水

1. 事先在家做好混拌物。將乾性食材過篩到一個大碗,切拌酥油,形成砂粒狀的混拌物。放入冷凍保鮮密封袋。如果天數長,請用兩層密封袋包裝。

2. 取一個小的鑄鐵或不鏽鋼煎鍋,均勻抹油。你也可以使用一塊硬木木板。

3. 將1/4杯左右的水倒入密封袋,揉捏成團。

4. 將麵團擠出袋子,倒入溫熱的煎鍋中或木板上。

5. 根據爐子的火力大小,麵餅應會在十到十二分鐘之間開始變得像麵包一樣,這時候就可以翻面了。要檢查麵餅有沒有熟,請拿一根牙籤戳戳看,如果抽出來是乾的,就表示烤好了;如果抽出來有沾黏,就再多烤一些時間。

烤松鼠或野兔

1隻成年松鼠或野兔

中筋麵粉,足夠在肉的表面裹上一層的量

油,煎肉用

水,燉煮用

1-2顆馬鈴薯,削皮切成四塊

3-4根紅蘿蔔,削皮切塊

1顆洋蔥,去皮切成四塊

適量的鹽和胡椒

1. 好好清潔肉類,確保所有的毛都已去除。切塊。
2. 把肉塊放入麵粉沾裹,放進平底鍋煎至褐色(使用剛剛好的油讓肉不會黏鍋就好)。煎至上色即可,不必完全煎熟。
3. 上色後,把水倒進去覆蓋肉塊。放入馬鈴薯、紅蘿蔔、洋蔥、鹽和胡椒。蓋上鍋蓋,以中小火燉煮,約需三十分鐘(視火力而定)。

田雞腿

12條青蛙腿

2杯蘇打餅或硬大餅碎屑

1杯中筋麵粉

1杯粗玉米粉

1/8-1/4杯洋蔥丁

適量的鹽和胡椒

1大顆蛋

1/2杯淡奶

食用油或牛油,煎肉用

1. 將青蛙腿洗乾淨,用紙巾拍乾,靜置一旁。在一個大的密封袋中放入蘇打餅或硬大餅碎屑、麵粉、粗玉米粉、洋蔥、鹽和胡椒。

搖一搖混合均勻。在一個小碗中將全蛋和淡奶攪拌均勻。

2. 以中大火在平底鍋中加熱食用油或牛油。油量應達半吋高。

3. 把青蛙腿放入蛋奶混合物沾裹，再放入乾性混合物沾裹均勻。小心地放在熱燙的油鍋裡，將每一面煎炸成金黃色，一面約需五分鐘。假如青蛙腿上色速度太快，就將火力轉為中火。食用前把油瀝乾。

水煮河狸

1隻河狸的後半身

1大顆洋蔥

3根紅蘿蔔，切片

2小匙鹽

1. 在一個大湯鍋中水煮河狸三十分鐘。瀝乾洗淨。重複這個步驟兩次，總共煮三次。

2. 再次用水覆蓋，放入其餘食材。蓋上鍋蓋燉煮到軟。食用前取出蔬菜，因為這些蔬菜會吸收河狸大部分的野味。

麝田鼠湯

1隻麝田鼠的後半身

1-2杯淡奶

3大顆水煮蛋

1大匙乾燥蔥芥

1大匙中筋麵粉

適量的黑胡椒、卡宴辣椒粉和鹽

1. 在一個大湯鍋中用水覆蓋處理好的麝田鼠（移除麝香並徹底清洗過）。慢煮到肉質軟嫩，視火力和肉本身的大小，約需要三十分鐘，可視情況加水。

2. 放涼，將骨和肉分離。用刀子把肉切成小塊。

3. 留下鍋中的液體，倒入等量的淡奶。壓碎蛋黃，放入蔥芥和麵粉，跟液體攪拌均勻。使用黑胡椒、卡宴辣椒粉和鹽調味，重新煮滾。

4. 蛋白切碎。將肉塊和蛋白加入煮開的湯。熱騰騰食用。

浣熊燉肉

1隻（1.8公斤）浣熊，切丁

2或3顆野外採集的洋蔥，切片

適量的鹽和胡椒

6-12片碾碎的蔥芥葉，或適量添加

一點辣醬

適量的馬鈴薯和自選蔬菜，切丁

1. 將肉丁放進荷蘭鍋慢慢煎至褐色，約需要二十分鐘。肉本身應該就有足夠的油脂，不需要額外倒油。

2. 在最後的上色過程中再放入洋蔥，才不會焦掉。火力減少，用鹽、胡椒、蔥芥和辣醬調味，蓋上鍋蓋。小火熬煮到幾乎完全軟嫩，約需要四十五分鐘。

3. 放入蔬菜丁，續煮到蔬菜變軟。趁熱跟基礎麵餅一起食用。

烤鴿胸

12-24塊鴿胸肉（約450公克）

鹽和胡椒，適量

2杯中筋麵粉

豬油或牛油，煎肉用

110公克新鮮菇類（羊肚蕈），切片

6顆中型野生洋蔥，切片

1塊雞湯塊，以1杯滾水溶解

適量煮好的糙米

1. 烤箱預熱 175℃。以鹽和胡椒為鴿胸肉調味，並沾裹薄薄一層麵粉。放進鑄鐵鍋，使用豬油或牛油煎至褐色。

2. 將切片的菇類和洋蔥放在鴿胸上方，倒入雞湯。用鋁箔紙蓋住整個鍋子，烘烤二十五分鐘。掀開鋁箔紙，續烤十五分鐘。

3. 跟糙米一起食用。

龜肉湯

適量的鹽

450–900公克烏龜肉

2小匙洋蔥丁

1/8小匙乾燥蒜粉

2杯水

8小顆未削皮的褐皮馬鈴薯，切對半

1. 用鹽給龜肉好好調味，放入慢煮鑄鐵鍋。依照食材列出順序一一放入其他食材。蓋上鍋蓋，以小火燉煮六到七個小時，或直到龜肉變軟。

2. 取出龜肉，切成適口大小，放回慢煮鍋，蓋上鍋蓋，以小火續煮兩個小時，或直到馬鈴薯熟透。

肉乾（所有的紅肉和魚肉）

1.35公斤的瘦肉

自行選擇的調味料（鹽、胡椒等）

1. 把肉切成薄片（越薄越好，乾得比較快）。放入冷凍保鮮密封袋，加入充分的調味料，搖一搖，沾裹均勻。

2. 在三腳架上做出烘架，把肉片懸掛在燒得紅通通的硬木炭火堆上方，熱度要能舒服地讓手停留在架子上方三到五秒。用太空毯可以使整個過程進行得更快，並打造出煙燻室。

3. 慢慢加柴，避免火焰竄大，直到肉片乾到拗折時會裂開。存放在透氣的袋子裡，帶著在路上吃。你可以把肉乾加進湯中，增添額外的肉類營養價值。

附錄四

術語表

A 字遮蔽所
兩面牆交會在上方形成的遮蔽所,可兩面抵擋風雨。

偏準
判位時,刻意朝目的地的左邊或右邊偏差幾度的地方定位,這樣走到這個點時,就知道要左轉還是右轉才能抵達想去的地方。

方位(azimuth)
行進的方向;跟北方或南方等標準方向偏移相差的度數。

後擋
指的是判位時不應該超過的一個點,通常是跟前往目的地的路線垂直的線性地形特徵。

握把吊棍
一種有數個調整點,可提高或降低鍋具在火堆上方位置的鍋子掛鉤架。

焦油尼龍繩
用來釣魚和編網的繩子。這是很好的求生繩,因為可以抗腐壞、抗 UV。

基準
跟後擋相反,基準跟你的出發點垂直,可以幫助你返回起始點。

底板式指北針
使用通常是透明的平板製成的指北針,可放在地圖上判定準確的方位。

棍擊

使用一根棍子（「棍擊用棍棒」）敲擊刀子，使刀子砍過圓材等一整塊木材的劈裂手法。

方向（bearing）

在判位中，指的就是方向。

圓盤

指北針上一個可移動的圓圈，用來顯示以刻度表示的方向。這用於判位。

結繫

使用繩索進行結繫的目的是不要讓物體分開或拆解。例如，運用結繫將繩索末端綁好可防止繩索脫線。

人工鳥巢

將一堆火種材料塑造得像鳥巢的形狀，以便用來生火。應結合各種粗細大小、高度易燃的材料。

露宿袋

一種可以包住頭部和睡袋、用來抵擋風雨或潮濕地面的塑膠袋。

血圈

指的是使用刀子時以臂長為半徑劃出 360°的範圍。此範圍內的人有可能接觸到從被砍劈的物體向外推的刀刃。

弓鑽

一種生火方式，使用弓快速轉動一根棍子，進而產生可點燃火種的摩擦力和熱。

落葉袋

一種輕盈的袋子，只有其中一側和一端縫起，可填充落葉做成床墊。

火口

露營爐具產生火焰的部位。

纜繩圈套

使用纜繩做成的圈套陷阱。

帆布

主要用於外帳和外帳帳篷的材質，防水、通常防火，並能防霉。

炭盒

裝有炭化材料的馬口鐵盒，可協助生火。

康尼貝爾陷阱
誘捕小型動物和魚類效果很好的一種陷阱。

吊車結構
由一根砍有凹槽的木棍和一根叉狀木棍組成，可用來把鍋子懸掛在火堆上方，或是吊掛任何你想懸空在地面上方的東西。

達科他火坑
一種柴火堆的類型。將兩個坑洞連接，並把火生在其中一個坑內，利用另一個坑流過來的空氣把火燒得又旺又亮。

倒木
自然倒下的木頭，如枯掉的樹枝、被風吹垮的樹木等。

重物陷阱
依靠動物啟動觸發機關，進而釋放重物壓死或困住動物的一種陷阱。

落葉小屋
一種有三個角落固定在地面上的遮蔽物，其中一面架在橫杆上，創造出三角形的結構，最後再以枯枝落葉覆蓋。

偏角圖
地圖上顯示磁北和圖北之間往左或往右偏移多少度的圖表。

煎藥
使用樹根或樹皮等材料製成的飲品，在煮過後飲用。

鑽石磨刀板和磨刀棒
用來磨利刀子和其他邊緣銳利的工具的裝置。

鑽石形遮蔽所
類似落葉小屋，有三個角固定在地面，第四個角則連接一棵樹或其他東西，進而形成鑽石形狀的遮蔽所。

淺谷
從鞍部延伸出來的低處，兩邊地勢較高。

松明子、打火松木
松木中樹脂自然匯聚的部位，是很棒的生火材料。

火煤棒
一端被削成許多薄片的樹枝，創造出來的額外表面積使火煤棒很適合用來生火。

伐木

砍伐木頭，特別是樹木。伐木不應輕率為之。

打火棒

使用發火性金屬製成的棒子，透過敲擊堅硬的表面產生火花來生火。

柴火堆

以特定樣式擺放木柴以達到生火的目的。

閃火火種

含有揮發油的植物材料，容易起火。然而，由於其纖維極細，所以燃燒的速度非常快，火焰持續的時間短。

懸掛外帳

完全沒有讓外帳碰到地面的外帳搭設法。

地布／睡墊

一塊可以鋪在地上阻隔濕氣與冰冷的布或毯子。

吊床

吊在兩個支撐物之間離地擺盪的一種床，可防止動物騷擾並防止體溫因為熱傳導而流失。

扶手

跟行進方向相符、可以作為指引依循的線性物體。

單肩背包

一種背在身體一側的小包包，用來放置很可能會立即需要使用到的物品。

大麻

羅布麻植株的粗纖維，可用來製造繩索。

折刀

一種口袋刀，刀片和其他工具會折進刀柄內。

胡桃醌

一種防止或抑制許多植物生長的有毒物質，濃縮版本可以用來使魚類昏迷。

鑰匙孔火坑

一種挖成鑰匙孔形狀的火坑，把火生在「孔洞」的位置，再將高溫的焊炭拖曳到溝渠內，形成烹煮區。

引火柴

可輕易點燃協助生火的木柴。

刀磨

刀身橫截面的形狀。針對不同的刀磨，磨刀的時候需用不同的角度拿著磨刀石。

庫克薩杯

一種木頭或塑膠製的杯子，可以用來飲水或烹煮。

捆綁

用來把數個物體綁在一起的繩結打法，是在野外建造堅固遮蔽物必備的技能。

側向位移

長距離行走期間容易逐漸往左或往右移動的情形。

單面遮蔽所

只由一面牆傾斜倚靠著形成的遮蔽所，最後再用樹葉、樹枝等東西覆蓋成牢固的屋頂。

木屋柴火堆

將圓材交錯放置成方形的柴火堆，裡面擺放引火柴和火種。

上下右左

透過星星因地球轉動而明顯出現的位移來進行定位的方法。

放大鏡

一種除了可以用來仔細查看任何東西，也可以在野外作為可靠生火工具的鏡片。

地圖比例尺

比例尺會顯示地圖上和實際上的距離之間擁有的對應關係。例如，有些地圖可能會顯示，地圖的一英吋代表一英里的實際距離。

軍用模組睡眠系統

能在大部分的環境中提供睡眠保護的睡袋（一個中量的和一個輕量的）及露宿袋組合。

拉線

水電工常會用到、抗拉強度極高且輕量的一種繩子。

刻凹槽

在樹枝或木竿上刻出凹槽，以作為建造之用或製作掛鉤和握把。

油布

用來製作外帳和帳篷的防水布料，是以塗有溶劑油和亞麻仁油的棉布製成。

計步珠

在走路時用來計算行進距離的兩串珠子。使用方法是，走了一定的步數後便放下一顆珠珠。

踏盤張力

使陷阱的踏盤往下移、啟動陷阱彈簧所需施加的張力。

傘繩

有編織外包覆層的一種繩索，可保護賦予繩索強度的內芯。

PAUL 法

完整名稱為正方位統合布圖法，可以讓你在一個未知的地區探路後，找到回營地的直線方位，而不需要一路藉由反方位角順著原路走回。

紮營；拔營

架設營帳；拆除營帳。

釘設外帳

將外帳的任何一部分釘在地上。

木板

從大塊木頭橫切下來的板子，可作為麵包或麵餅等食物的烹煮平台。

聚丙烯

一種可以非常便宜的價格買到的輕量材質。然而，其壽命和耐用程度使這種材質不適合用在短程旅途以外的任何用途。

敷藥

一種作為繃帶或病痛療法塗抹在身上的軟濕糊狀物。

後方交會法

使用三角測量法判定自己位置的定位法。

樹脂

松木的汁液。樹脂具有多種用途，包括生火、作為繃帶包紮傷口及各種醫藥方面的應用。

稜線

由一系列的山頂所組成，提供瞭望點，並允許高處移動。

羅伊克拉夫特背架
用來背負裝備的一種架子，使用三根棍子綑綁成三角形。

登山背包
攜帶大部分在野外會需要用到的物品的基本背包。

鞍部
兩個山頂之間的低處，是山頂的排水點，並能遮風避雨。

剪削
意圖從較大的木塊削下木頭的切法。

鞘
刀具的保護殼或保護套。

塗矽尼龍
一種浸過矽以產生防水效果的尼龍材質。

睡袋
任何一種用來睡覺的加墊袋子，可以使用羽毛、羽絨、人工隔熱材質或是空氣等進行隔熱。

盪刀
為刀刃磨出尖銳邊緣的裝置，通常是某種皮帶。

單寧
一種萃取自橡木的收斂劑，可作為敷藥、茶飲、染料使用。

外帳
一種帆布或油布，用於在野外建造遮蔽物或實現其他目的。

錐形柴火堆
將引火柴直立擺放、頂端交會成一頂點的柴火堆，看起來就像個錐形。

火種、火種堆
高度易燃的材料，隨時可透過火花點燃，或者添加冒煙的餘燼時能輕易著火。

栓扣
透過繩結跟繩索相連的木棒或木椿，可以作為一個固定點，輕鬆地移動或移除，需要時亦可承重。

印地安戰斧
斧柄細直且能輕易卸下的一種斧，使斧頭本身可以作為一種手持工具，用在其他任務上。

Trangia 爐
把芯（通常是石棉）封在密閉空間，容器底部打洞，讓酒精可以滲到芯裡。

死亡三角
永遠不該讓刀或斧接近的身體部位，即雙腿上半部形成的空間，包括鼠蹊部和兩條股動脈。

扁帶
扁帶主要用於攀登，重量比繩索輕，且較不佔空間、抗拉強度通常也較高。

頭帶
連接背包或背架、戴在額頭上以協助背負重物的一種束帶。

高處誘捕
把陷阱設置在水上方的高處，以誘捕郊狼、狐狸、浣熊、負鼠等小型陸上動物。

文土里效應
空氣進入越來越窄的管道後流動更快的現象，可以在生火時帶來重大的影響。

磨刀石
用來磨刀或搪光的石頭。

危木
很容易就可能被風吹垮或吹斷的尚未倒落的死木，可能造成嚴重的安全問題。

關於作者

　　戴夫・坎特伯里是位於俄亥俄州東南部的探路者登山學校（Pathfinder School，被《今日美國》選為全美前十二大野外求生學校之一）的共同持有人與監督指導，同時也是《自力更生圖解》（Self Reliance Illustrated）雜誌的總編輯。他是陸軍的退伍軍人，目前自雇為狩獵嚮導和求生教練。他的作品也有刊登在《新先驅》（New Pioneer）和《美國拓荒者》（American Frontiersman）。

野外求生101

出　　　版／楓書坊文化出版社
地　　　址／新北市板橋區信義路163巷3號10樓
郵 政 劃 撥／19907596　楓書坊文化出版社
網　　　址／www.maplebook.com.tw
電　　　話／02-2957-6096
傳　　　真／02-2957-6435
作　　　者／戴夫‧坎特伯里
譯　　　者／羅亞琪
企 劃 編 輯／陳依萱
校　　　對／黃薇霓
港 澳 經 銷／泛華發行代理有限公司
定　　　價／420元
初 版 日 期／2022年5月

國家圖書館出版品預行編目資料

野外求生101 / 戴夫‧坎特伯里作；羅亞
琪譯. -- 初版. -- 新北市：楓書坊文化出
版社, 2022.05　面；公分

ISBN 978-986-377-773-1（平裝）

1. 野外求生

992.775　　　　　　　111003243